U0049212

藝術疆界

那些年海外藝術家訪問錄

何政廣／著

藝術家

目 次
Contents

代序：昨日的訪談、今日的歷史

何政廣，是 20、21 世紀華人藝術圈最具影響力的藝術雜誌發行人與出版者；但這樣的成果，絕不是僅止來自他的辛勤工作與善於經營，而是他對藝術敏銳的感知與堅持的熱忱。20 世紀 70 年代開始，他就是台灣藝壇最重要的「寫手」，也是建構台灣當代藝術運動中最具影響力的「推手」之一，歷經半世紀而不輟。

1977 年，是何政廣離開《雄獅美術》創刊主編的職位、自創《藝術家》雜誌的第二年；他應美國國務院邀請，訪問美國並環遊世界，除了探訪各個知名的美術館、博物館、美國藝術大學、藝術家外，也拜訪了多位旅居海外的華裔藝術家，而這幾位都是在當年現代繪畫運動中的先驅者，為傳統中國美術的現代化，從不同的思維角度進行各種不同面向的探討、嘗試與實踐。

70 年代，也是台灣美術進行本土化努力的時代，被認為是來自西方影響的「現代繪畫」進入低迷、沉潛的階段，而這些海外的藝術家正是延續「現代繪畫」探討的一股重要力量。身處西方文化世界，他們以堅毅的精神、刻苦的生活型態，背負著巨大的傳統文明包袱，實踐他們的理想，並贏得國際藝壇的敬重。半個世紀的時間洗鍊，證明這些人都已是美術史上重量級的人物，也在世界藝壇產生一定的貢獻和影響。

何政廣的訪談，維持一貫超然、客觀的態度，忠實呈現藝術家的生

活、思想和創作特色;加上他優美的文筆,讓人有一份強烈的臨場感。但不同於一般的藝文記者,何政廣對於藝術理解的深度和敏感度,在一問一答之間,巧妙引導藝術家釐清各自創作的生成背景、思考課題、應對態度,以及呈現的創作脈絡與風貌。在個人從事台灣戰後美術現代化運動的研究過程中,何先生這批海外訪談資料,成為我最重要的參考與啟發。

何政廣訪談文章的另一特點,是同時提供了生動活潑的史料照片。個人觀察:何政廣經常隨身攜帶一只簡便的相機,遇到藝壇的任何人、地、物、事,都會即時攝影存檔;因此,藝術家出版社累積的台灣藝術圖像與史料,也是台灣文化、歷史的一項瑰寶。

何政廣此書的出版,相距撰寫的年代,已然半個世紀;昨日的訪談,已然成為今日的歷史。訪談內容的結集,固然是一項歷史建構的必要工程,尤其在 2020 年代,台灣文化部推出「重建台灣藝術史」政策的時刻;訪談內容的重新閱讀,也再次驗證這位今日華人藝術出版界的巨人,當年獨到的藝術眼光與見解。

蕭瓊瑞

2020 年 4 月 20 日

自 序

出身東方的現代畫家，投進國際藝術都市，要在西方藝壇佔得一席地位，並非易事。在上一世紀 60 至 70 年代，有不少畫家嚮往巴黎、紐約等地的藝術環境，而到海外開創藝術新天地。到底他們身在異邦，接觸國際藝術潮流，對藝術執著的觀念是什麼？藝術風格有了什麼轉變，在思想上又有什麼新創見？筆者曾應美國國務院邀請赴美訪問，在 1977 年 5 月 27 日到 9 月 20 日環遊世界一周，在考察藝術文化行程之外，先後訪問不少旅居海外的畫家，作一系列專訪，精選他們最具代表性的作品，1977 年至 1978 年逐期在《藝術家》雜誌刊出，希望讓讀者對旅居海外的畫家有一真實的瞭解，並留下文字的記錄。

首先訪問旅居紐約的畫家姚慶章。他在 1969 年從台北前往紐約，落腳於紐約的蘇荷區。當時，夏陽、韓湘寧、陳昭宏的畫室也都在蘇荷區，謝里法和我一起去參觀了他們的畫室。我到紐約時曾先去洛克斐勒三世基金會參訪，會見亞洲部門主任藍尼爾（Richard Lanier），他談到紐約藝壇的現況時拿出蘇荷區的畫廊分布圖，向我說明蘇荷的現況，1970 年代許多在 57 街一帶的畫廊轉移到蘇荷區，那裡正在形成新興的畫廊藝術區，超寫實主義是當時的繪畫主流。

在美國參觀訪問的行程結束後，我從紐約飛往英國倫敦訪問，之後到了西班牙、法國巴黎、比利時、荷蘭、德國、義大利、希臘等國參觀了許多美術館，見到不少旅居歐洲的藝術家。記得初抵巴黎時，居住巴黎多年的陳建中，邀約了旅居巴黎的多位藝術家，包括：李明明、李文謙、陳英德、戴海鷹、侯錦郎等在他家裡與我見面的溫馨聚會，至今記憶猶新。在巴黎停留一個多月的時間，訪問了彭萬墀、陳英德、陳建中、朱德群、趙無極等。

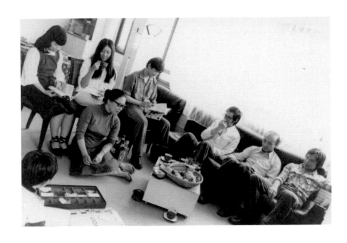

左圖：1977 年，右起：李文謙、
侯錦郎、陳建中、戴海鷹、李明明
（坐於地上）等多位藝術家於巴黎
聚會時留影。

時光飛逝，今日已邁入 21 世紀的 2020 年，回看 1970 年代的這些訪問文章，已成了歷史的一部分，訪談過的藝術家們今日都已是成就卓著的藝術人物，而其中幾位畫家已經過世，包括：趙無極、姚慶章、朱德群、王己千、廖繼春、李仲生；有些畫家在這幾年已返回台灣生活創作，包括：霍剛、韓湘寧、蕭勤；夏陽則是定居上海。在訪問文章之外，本書特別收錄記述兩位藝術家廖繼春、李仲生的專文。他們都在藝術界佔了重要地位，也深具影響力，他們的作品傳世在美術史上也有一定的地位。

繪畫藝術的價值，是在於創意及時代演變下獨特的表現境界，以及兼具人性感觀實質的思維。藝術疆界無限寬廣而深邃。看美、看藝術、看藝術家，愛因斯坦深有體會地說過：「我們能體驗到的最美的東西就是那神妙莫測的，這是所有真正的藝術和科學的泉源。我們所能有的最美好的經驗是奧秘的經驗。」藝術家是原創精神的傳播者，認識到未來就是目前，並且用自己的工作為將來鋪路的人，始終是藝術家。重讀 1970 年代這麼多位藝術家親身的訪問記，當時藝術家們那些坦誠的言語及創作的心路歷程，更顯珍貴，因此將此訪談錄集結成書。除了當時拍攝的照片及作品，也增補藝術家的近年代表作，相信有助於瞭解那些年代多位藝術家的創作思想與作品風格。

2020 年 4 月 16 日

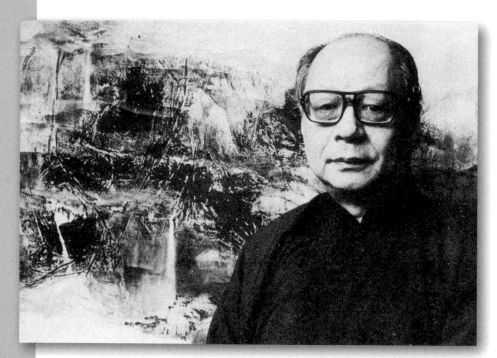

王己千攝於作品前。

王季遷

王己千小檔案

王己千（1907-2003），出生於江蘇吳縣世家，本名季銓。1932 年改名季遷，1960 年代更名紀遷，到 1970 年代又改名己千。他亦是一位集書畫、鑑賞、收藏三位一體的藝術家。著有《王己千書畫》、《王己千山水畫冊》等，合編則有《明清畫家印鑑》等。

王己千
C. C. Wang

1907-2003

別人都說我是大收藏家，其實我是畫畫的。——王己千

「掉臂獨行」是我的繪畫指標，我夢寐以求的畫面情趣可以說是完全
自由，不受拘束的。——王己千

　　旅居紐約、1978 年七十二歲的王己千（C. C. Wang），在美國以豐富的
中國書畫收藏、精闢入微的鑑賞能力，受到美術館和收藏家的敬重；但是
較少人知道他從事繪畫已超過半個世紀，所作的山水自成一格。

　　從王己千的作品結構、取材，以及他筆下蒼勁壯偉而峻拔的山峰，可
以看出北宋山水畫的開闊和壯麗，同時在他那種神人合一的細描中，又具
有元代畫家在仁愛的自然主義下呈現的生動畫面。王己千的筆法，尤其是
乾澀的線條和渴筆，和元代畫家氣脈相通。他最近的作品多用細緻的線條，
恰好配合了他的新技巧——如縐紙、潑墨等等，表現出渾樸自然的特色。
在明暗的戲劇化運用上、在墨染的詩意運用上，王己千從古代畫家獲得了
祕訣，表達內心崇高的意趣。

　　王己千自幼即習畫，對於鑑賞繪畫及收藏，鑽研一輩子，擁有傲人成
就，被譽為當代最重要的中國畫收藏家之一，但他自己卻說：「別人都說
我是大收藏家，其實我是畫畫的。」

　　我在香港中文大學藝術系的圖書館前曾和王己千先生作了一次訪談，
以下就是該次訪問的記錄。

上下圖：
1979 年，何政廣於香港中文大學藝術系圖書館前訪問王己千。

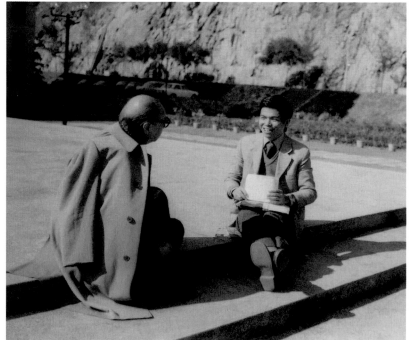

問：聽說加拿大蒙特婁美術館（The Montreal Museum of Fine Arts）購藏了你的幾件收藏，請問是什麼樣的作品？

答：有八大山人的〈輞川圖〉、陳老蓮的〈龍王禮佛圖〉、石濤的〈米芾拜石圖〉、沈石田的〈月窗圖〉，還有王原祁等人的作品。美國的大都會博物館（Metropolitan Museum of Art）也購藏了一部分我的收藏。

問：你到美國多少年了？在鑑賞之外兼做買賣書畫，是不是赴美以後的事？

答：我是在 1947 年到美國，當時做書畫買賣主要為了維持生活；不過要談我的書畫收藏，嚴格說來和我作畫是不可分的。我從小接受古書畫的薰陶，與生活環境有關，家庭

1987 年 10 月 28 日，書畫收藏家王己千（左）、王方宇在四僧研討會及畫展上合影。

和老師也引導我走向這一條路。

問：你從什麼時候開始學畫？

答：1907 年，我生在蘇州洞庭山。家父在我年小時就過世了，我的祖父曾在清廷擔任官職，他和我的祖母希望我也走做官的路，堅持反對我學畫，在家我是獨生子，最後家人因為疼我，還是順著我的意願。

我是從十四歲開始學畫，跟隨過陸廉夫、樊少雲學傳統繪畫，後來投入一位遠親顧麟士（號鶴逸）的門下。顧先生是江浙一帶聞名的怡園主人，身邊有他祖父顧子山「過雲樓」豐富的收藏，他是第一個啟發我藏畫興趣的人，有系統的指導我研究古畫，用靜默觀察的方式了解前人的筆墨成就，在中國畫家所接受的訓練中，這種研究方法為最重要的一部分。

二十一歲那年，我與敦詩習禮的鄭元素結婚。她生長在太湖的一個半島上，名為西洞庭山的地方，她不反對我作畫，每當我在前廳作畫的時候，她就待在後房內。有時我把習作一幅一幅扔給她的時候，她就悄悄地收集起來。就在這個時期，使我接觸到文人氣質，也出於對音樂的愛好，而開始學彈琴撶箏，有目送飛鴻之樂。

問：你是否進過正統的藝術學校？

答：我最先是在上海東吳大學法律系就讀，1930 年初，我還是東吳學生的時候，已經在上海藝術學院教繪畫，但是最使我難忘的，是在上海遇見了我的最後一位老師——吳湖帆，在吳先生之前，我在蘇州曾拜師陳迦庵學花卉；不過吳先生只教我十天，他的教法很特別，不教我臨畫，光

教我看畫。

問：你對書畫的鑑賞是不是也受教於吳湖帆？

答：自然。吳先生擁有他的祖父吳大澂可觀的書畫遺產。吳湖帆和顧麟士兩位先生都是以題跋、收藏家的印章，為具有代表性的字畫做評鑑，這機會使我的眼界大開。

問：在書畫方面的鑑賞，早年有沒有特殊的經驗？

答：在一位畫家的一生中，最具有影響力的事，就是他與其他畫家和收藏家之間，締結高貴友誼。一次新的集會就等於是走上了一條不同的表現路徑，獲得了進入新的古畫世界的入場許可。因為在當時，私人的收藏是對外不公開的，也從來不展出。任何人要想看到某一件畫，唯一的辦法就是結識擁有這畫的主人。可是要想做到這一點卻不簡單。命運之神給我一個難得而寬厚的機會，我在上海時認識了收藏家龐元濟（字萊臣），他是中國最大的收藏家，所收藏的無數名畫都收錄在《虛齋名畫錄》中。趁著難得機會，我研究這些收藏，增加許多經驗。

大概就在這個時期前後，北平故宮博物院的收藏運到上海。1936 年成立「倫敦展覽委員會」，準備挑選具有代表性的中國繪畫到英倫展出時，我受聘為該會的顧問，連續幾個月時間，我可以不受玻璃櫃的隔離，在庫房裡仔細的接觸到一幅又一幅珍貴的藏品。

委員會的另一位顧問，是年輕的德國學者維克多利亞·孔達（Victoria Contag），我與她在儲藏室內見到高與天花板齊的卷軸，多半都沒有經過分類，同時想到書畫上的印鑑，有助於鑑別；於是就決定從這些畫上開始蒐集比較可

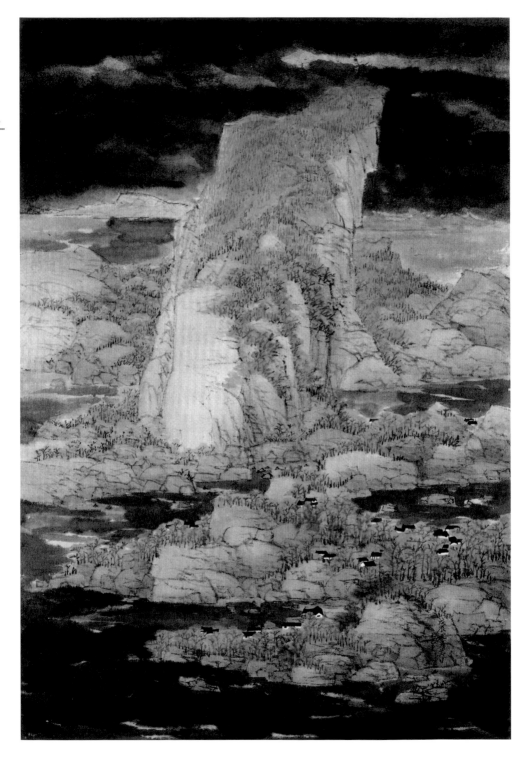

信的印章，編印了一冊《明清畫家印鑑》，這書已由香港大學再版發行，周流海內外。

但是，因開始工作的時候，已近審查的尾聲，僅收得故宮的一小部分。這個計畫開始在 1937 年，以後繼續旅行中國各地，訪問公私蒐藏，陸續收集畫上的印鑑，為時三年方始完成工作。再版時書中並且加了一章補遺。

問：請談談到美國以後的情形，你的繪畫是否由於外來因素而有所變化呢？

答：1937 至 1945 年，八年抗戰時期，先是由於日軍轟炸上海，後來又因聯軍轟炸上海日軍的緣故，我攜帶著全家大小避難在上海的外國租界內。在這段時期，也舉行過幾次個展。戰時的不安，另一面卻有多看畫的機會。因為當時的蒐藏家大多聚在上海一帶，而且罕見的名畫也在這個時

左頁圖：
王己千　山水
1988
水墨設色紙本
94.5×64.5cm

15

王己千

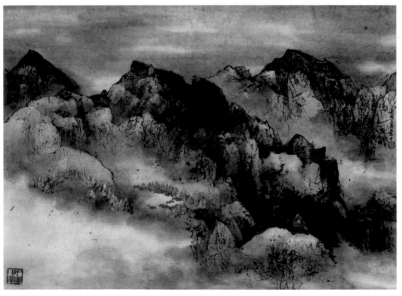

王己千
山水　1952
水墨設色、紙本
56×71cm

期大量出現在市場上。

當時，雖然烽火遍地，我仍然儘可能找到機會作畫，以旅行方式，遊歷中國大陸許多地方，研究山川湖泊，吸收在心裡，這些回憶也成了我以後作品的內涵。

1947 年，我到美國作一次小遊，兩年後攜家離開了祖國。近年來在美國經常有許多學術機構邀我講述中國藝術史，並教授繪畫，這些機構包括柏克萊市的加利福尼亞大學、哥倫比亞大學和史丹福大學等，此外我也經常到香港作短時間停留，在香港中文大學，我曾經做了一個時期的藝術系系主任；在美國我也出版了一些有關中國藝術的書籍。

當然我並沒有荒廢我的繪畫。我先後在紐約的米舟（Mi Chou Gallery）和華倫畫廊、德揚美術館（de Young Museum）、哈佛大學美術館、洛杉磯市立美術館、檀香山美術館、印第安波里斯美術館（Indianapolis Museum of Art）、芝加哥大學美術館，以及其他各地展出作品。

問：你是一開始就畫寫意山水？
答：我也是從傳統的中國畫起步，山水畫最成熟的時代是在五代和北宋，宋、元各大名家對我影響頗深。就中國畫的各種技巧來說，最令西方人困惑的就是毛筆的運用，筆中的領悟只能從多年細心的觀察中產生，或最好從書法藝術的鍛鍊中體會。近二十年來，我已經逐漸脫掉傳統主義的外衣，在山水中表現抽象形態。

問：有人認為你是「將中國山水畫的傳統帶進 20 世紀」，你對這句話有什麼看法？你的抽象山水是否就是你理想中

右頁上圖：
王己千　山水
1976
水墨設色、紙本
68×90.5cm

右頁下圖：
王己千
山水第 158 號
1972
水墨設色、紙本
60.5×76cm

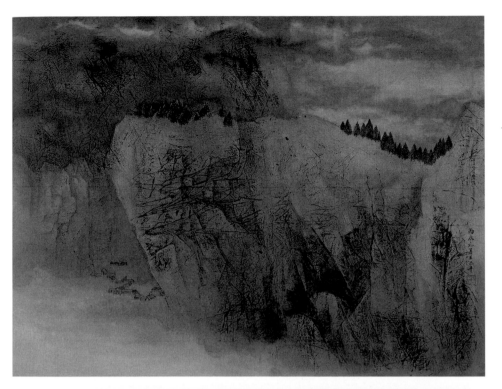

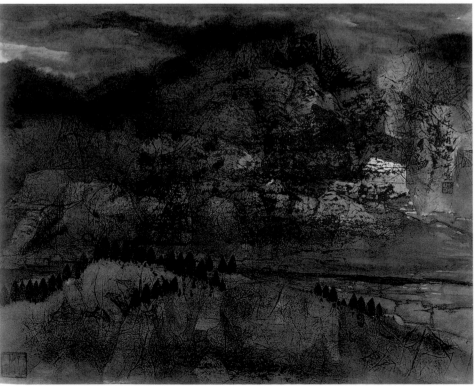

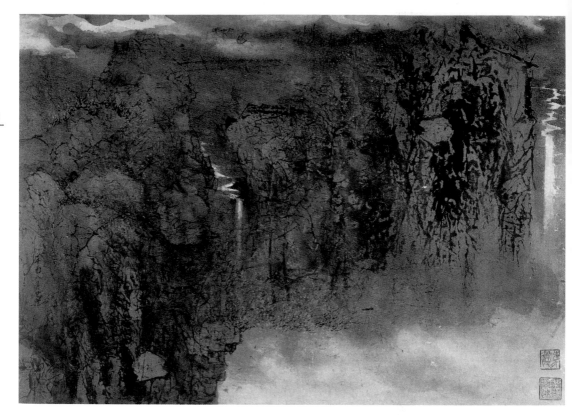

王己千
山水第 389 號
1981
水墨設色、紙本
61.8×86cm

右頁圖：
王己千
山水第 403 號
1982
水墨設色、紙本
86.2×60.2cm

的「現代中國畫」？

答：現代的大多數中國畫家，不是以沒有經過嚴格訓練而軟弱的筆來畫傳統的題材，就是一頭鑽進西方的抽象藝術裡去，用以墨為主的狂野色彩在宣紙上繪畫；在另一方面，執拗的傳統派畫家，卻又只是繼續模仿他們的老師或者他的太老師的風格，結果反而像過去一些平庸的畫家一樣，證明了對傳統的虔誠是一條走不通的路，足以蔽塞創造的思想。

問：可否請你進一步介紹你的繪畫觀？

答：我是把重點放在嚴格的筆墨要求條件上，這並不是指精緻、優美，看來極為漂亮的書法；而是著重對比、布局，

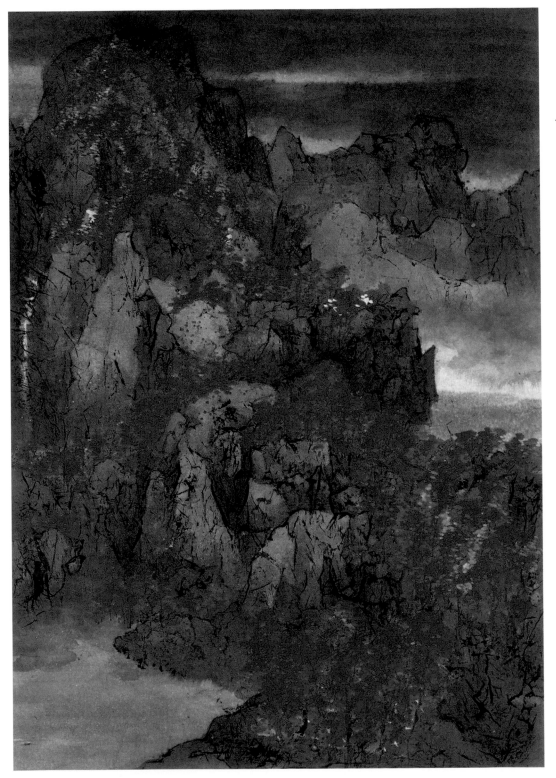

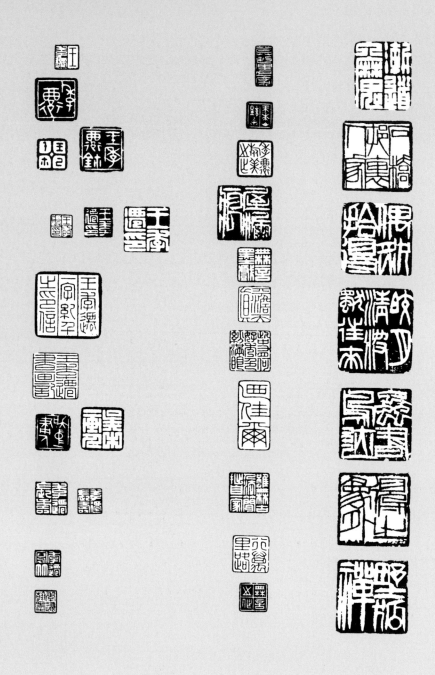

王己千用印。左列為姓名用印；中、右列為裝飾用閒章。

王己千
山水第 301 號
1973
水墨設色、紙本
56×71cm

目的是要創造如同古書上的蟲書鳥跡,或所謂的折釵股、
屋漏痕那種純出於自然而偶得的效果。至於運用腕臂落筆
的輕重和力量是含蓄的顯示,而不是直接的,筆尖則集中
於來自肩部的精力,直接傳送到紙上,有如露出水面上的
冰山,一筆一劃,不論濕筆或渴筆、細緻或粗獷,都意味
著自然。

問:你對構圖和空間的處理有沒有特殊的心得?

答:我個人很喜歡北宋山水畫的開闊和秀麗,許多作品的

王己千　930800C
1993　水墨設色
山水　70×78.8cm
私人收藏

右頁圖：
王己千　850415
1989
水墨淡彩設色紙
90.5×60.5cm
私人收藏

結構和取材都以此為追求目標，不過我所用的乾澀線條和渴筆，主要受元代畫家感動。最近我嘗試用細緻的線條，配合縐紙潑墨等技巧，同時也運用墨染表現明暗的戲劇化效果。我常說，我是用古人的舊材料來為我自己建造新房子，「掉臂獨行」是我的繪畫指標，我夢寐以求的畫面情趣，可以說是完全自由，不受拘束的。

問：傳統的中國畫也運用不少特別的技法，你的新作山水和它是不是有關聯呢？

答：我在近期作品啟用「間接」的技巧，並非以描繪的方

式來創造地質和地形的特色，造成模糊不清的構圖輪廓。大體說來，我的作風似乎很大膽；但是和傳統中的一些畫法——如用破竹代筆、把紙浸在水中、或用指甲、頭髮來求取創造性的設計等不一樣。我個人喜歡革新畫面，但不故弄玄虛。

問：在你許多作品上可以看到個人姓名的圖章，也可能發現一些有趣的其他圖章，你是否也以此為風格建立的方法之一？

答：我喜歡在畫中用印章可能受傳統文人畫的影響，不過你所指的有趣圖章，多半是暗示某幅畫是臨筆時才在心中形成，或表示我所以能夠運筆自如是得自多年的磨鍊，例如「蟲書鳥跡」是指蠹魚在書上蛀成的圖形和鳥在行走時的痕跡；「屋漏痕」則是指屋頂漏雨，留在天花板上的自然水漬；此外，有一些圖章我特別喜歡的，像意味不求形似，意趣在形象之外的「得之象外」；笑謔自己非正統的「野狐禪」等。

問：在西方新興藝術不斷衝激下，你對中國繪畫前途有什麼看法？

答：我覺得中國畫還是很有所作為，但是關鍵在於如何創新，不要把毛筆認為是唯一的工具，如何利用中國傳統的筆、墨、紙等工具，加進各種技巧，使肌理合乎自然，十分值得探討。中國畫就像平劇一樣，筆墨好比唱做；畫的結構和色彩如同故事和服裝，中國畫著重筆墨，所以是抽象的，而外國畫則以台詞取勝，兩者無妨揉合。中國紙墨畫出來的東西永遠有前途；但也要具備犧牲的精神。我深

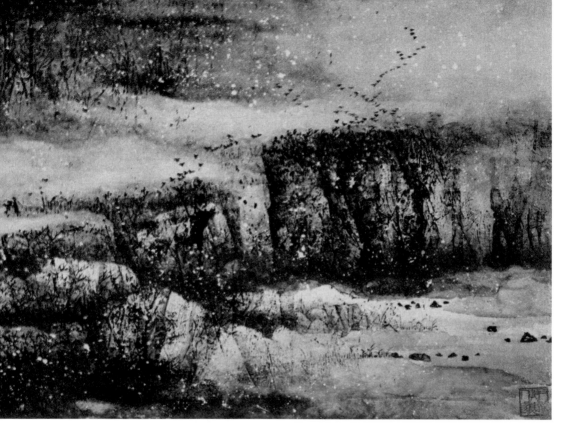

王己千　冬雪
年代不詳
水墨設色、紙本
61.8×86cm

深覺得今天的中國畫家，富有創新精神的人太少了！

　　我個人不喜歡畫油畫，我認為油畫是和自然打架，中國的山水畫表現東方人的「靜」和「雅」，可惜一向是筆墨高深莫測，「看戲的人多，能夠聽戲、懂戲的人卻不多」。國內藝術欣賞水準有待提高，這麼多年來，我四處奔波多少悟出一點道理：生活有一定水準後，對人和對事都是一種藝術，我想我所以執迷於書畫鑑藏，對於這種體會也是有增無減。

1977 年，朱德群與其作品合影於巴黎工作室。

朱德群小檔案

朱德群（1920-2014），出生於江蘇省徐州。1935 年考入杭州藝專，就讀期間曾與趙無極、吳冠中等同窗。1949 年赴台，初任教台灣省立台北工業專科學校（今國立台北科技大學）後，轉任台灣師範學院（今國立台灣師範大學美術系）。1955 年再赴巴黎習藝，之後長期定居法國。1997 年獲選為法蘭西學院院士，藝術成就非凡，受到國際高度推崇。

朱德群
Chu Teh Chun

1920-2014

良好的基礎對畫家來說非常重要，基礎的深淺對作畫發揮能力及繪畫效果具有直接的影響。不過我對所謂的基礎，要加以解釋——除了繪畫本身技巧描繪修養之外，一般的文學、哲學、智識應該也包括在內。——朱德群

問：朱先生來巴黎有多久了？

答：轉瞬已二十二年了，這是一段很長的時間，終日窮忙，年、月、日都忘記了。

問：這麼多年很少聽到你的消息，朋友們都很想知道你的近況。

答：我實在沒有什麼足以報導的，唯一可以自慰的是一直在畫，誠懇的工作。

問：你初到巴黎的印象如何？第一次見到博物館的畫有什麼感想？

答：我到巴黎時是個毛毛細雨的早晨，灰暗的市景，那時的巴黎街道樓房的牆壁多半是灰暗色的，水泥牆因歷久而變了色。現在牆的顏色很亮、很清潔，是戴高樂在位的時候洗刷過的，雖然是很清爽，倒沒有以前的牆顯得渾厚含蓄、耐人尋味。到巴黎之後，每天就是看博物館，當原作出現在眼前的時候，我很敏感地覺得這許多作品遠比印刷品更為深沉樸實，一般的複製品把顏色印得太漂亮了！後來看慣了原作，再看印刷品，實在不是味道。

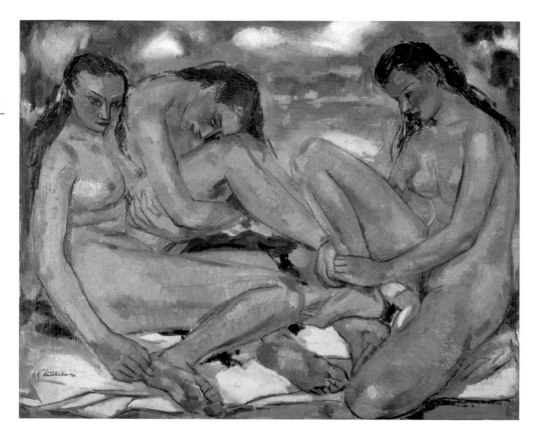

朱德群　三裸體
1956　油彩、畫布
81×100cm

問：那時巴黎畫壇情形如何？

答：剛到時，實在對巴黎藝壇弄不清楚，當時唸唸法文，看看博物館和畫廊，畫畫油畫，每天下午去大茅屋工作室（Atelier de la grande chaumière）畫速寫。這地方很有點歷史性，以前我的老師和中國留法學畫的沒有人不在那裡畫過速寫。早在第二次世界大戰以前，來巴黎的畫家潘玉良也是常去畫速寫，我就是在那裡認識她的。那裡每天都「客滿」，去晚了就找不到地方，看不到模特兒。可見那時畫有形畫的人還是很多，畫抽象畫的人還是少數。但是繪畫的傾向往抽象畫發展得很快。三、四年後，抽象畫風靡藝壇，去大茅屋工作室畫的人，寥若晨星，幾乎無法維持。

問：你在國內的繪畫技巧與出國後有沒有銜接的困難？

答：我在國立杭州藝專是念西畫系，所學是西畫的基礎，與在此地所學並無二致，作畫全無不同，所以我不得不說非常感謝我在杭州藝專的兩位老師，一位是方幹民先生，他曾給我結實的基礎。另一位是吳大羽先生，我受益於他的最多，他把我們從印象派引到後期印象派至野獸派，這些過程非常重要，否則就難以接受近代繪畫。記得有一次

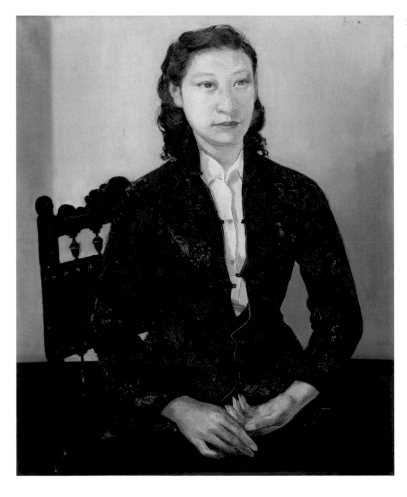

朱德群　景昭畫像
1955　油彩、畫布
73×60cm

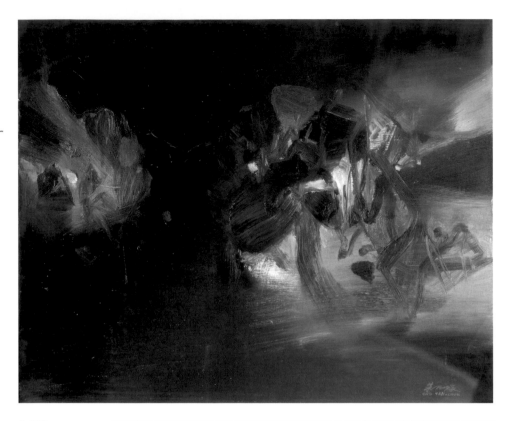

朱德群
構圖 485 號
1959　油彩、畫布
50×61cm

右頁圖：
朱德群　晚秋
1968-1971
油彩、畫布
162×130cm

他對我說：「印象派的畫即是宇宙間一刹那的真靈」，這句話當時給我很深刻的印象，盤旋在腦子裡很久，使我領悟了印象派繪畫的理論和精神。他非常推崇塞尚（Paul Cézanne），致使我在國內許多年受到塞尚的影響很深。因為他對我指示正確，所以出國後對現代繪畫了解接受即沒有什麼困難。

問：出國後看到塞尚的原作，對他的繪畫看法是否有所改變？

答：沒有改變，原作比以前看到的印刷品更好，再看現代的繪畫愈感到他的偉大，這是個橋樑，幾乎是必經之路，在藝術史上看他，重要性更大，可稱為現代繪畫之父。

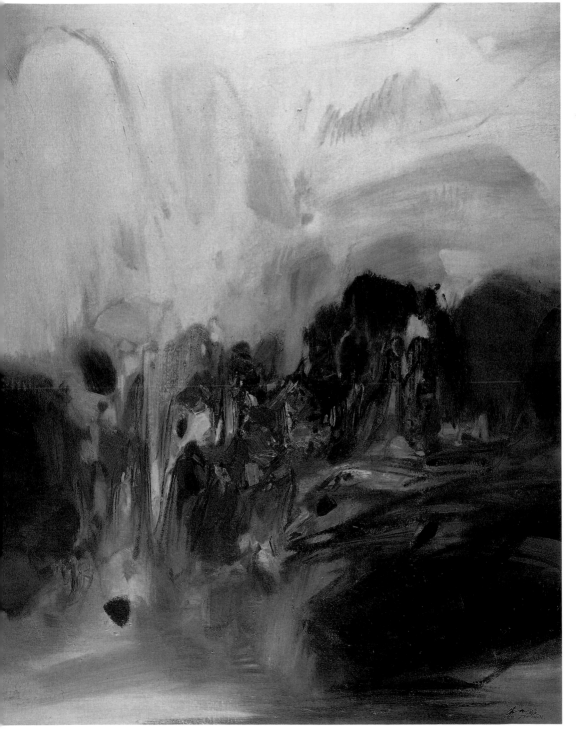

右頁圖：
朱德群　無題
1970　油彩、畫布
50×65cm

朱德群　無題
1970　油彩、畫布
65×81cm

問：你覺得塞尚對現代繪畫的貢獻是什麼？

答：講起塞尚對現代畫的貢獻，我必需先簡略地說一點在他之前的繪畫情況。

　　西畫從文藝復興前後至古典以至學院，畫面上的轉變不很大，只是體裁的變換，所描寫的事物、人體與一般人的視覺比較接近，繪畫的美容易得到共鳴，幾乎每個人都能欣賞接受。直到 19 世紀，法國德拉克洛瓦（Eugène Delacroix）、英國泰納（Joseph Mallord William Turner）的浪漫主義開始在畫面上有了變動，畫面上物與物的顏色開始稍有呼應關係，筆觸亦較為明顯，同時尚有古典派、學院

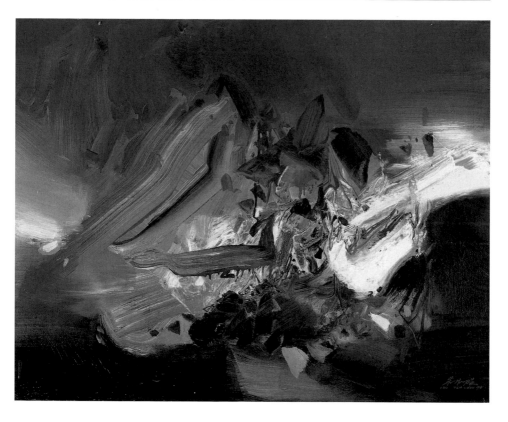

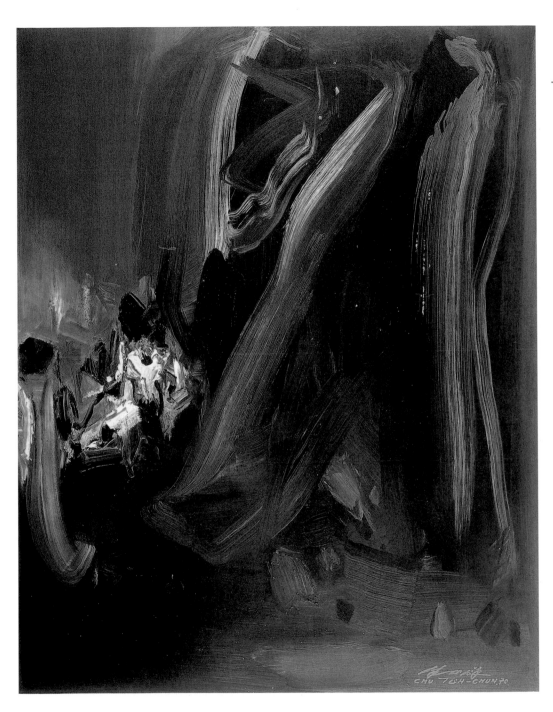

左圖：
朱德群　繪畫
1977　油彩、畫布
尺寸不詳

右圖：
朱德群　繪畫
1977　油彩、畫布
160×130cm

派及自然派。之後進入工業革命時代及科學發展的背景因素，出現了印象派，將繪畫由室內搬到室外，用色鮮明且有濃厚的日光空氣感，到了後期印象派，更加強畫家個人及內心的發展，但塞尚對畫面的處理，對自然的看法，有革命性的轉變。在他的視覺裡，對物的質地感和個別性已不存在，他是理性的分析。雖然他畫的是人體、肖像、風景、靜物等等，但他把所有畫面的東西視為一個不可分的整體，是色與色、明與暗等關係的相比和組合，而放棄了透視距離的觀念，使畫面成一個面（之後的畫都有這個共同點）。他用同樣的筆觸處理並統一了畫面，所有的一切變成了一

個不可分的「繪畫形體」，立體派就是得自塞尚畫面的啟示，更進一步把物體外形破壞，重新組合成繪畫形體，無透視的統一畫面。這就是塞尚開了一條大道，讓後來的畫家在這條路上自由的發展。很明顯的，塞尚是現代繪畫的開路先鋒，貢獻之大，任何人都不可否認。

問：從教書到畫家生涯，你有什麼感觸？

答：教書是為了年輕的下一代，是件艱辛的工作，生活雖清苦，但是有保障。畫家生活則不同，全為追求自己的理想，生活更清苦而無任何保障。當然巴黎的畫家什麼樣的都有，有些畫家的窮困是一般人難以想像的，稱得起是文化工作的勇士；但也有生活得很好的，這裡藝術環境的確很好，可儘量的工作，在國內應酬太多，難得動筆，這是畫家的損失。

問：你初到法國時，對你作畫影響最多的是什麼？

答：我剛到法國時看到巴黎現代美術館正在開史坦耶（Nicola Stael）去世後的回顧展，給我很大的啟示。深感抽象繪畫的自由宣洩遠在其他派別之上，使我對自己所畫的有形繪畫興趣降低了，至此以後慢慢向無形的繪畫研習。

問：初到時有沒有同畫廊合作？

答：沒有，那時我對這些全不懂，也沒有往這方面去想，我在學法文，同時我在觀摩和自己研習。

問：後來怎麼認識畫廊？

答：經過兩年多的工作，我只常看畫廊的畫展，但不知道

是怎麼開始的，心中覺得是個疑問。那時我住在旅館裡，同旅館有位日本畫家，一天他到我房間看畫，他覺得我畫得不錯，問我開過展覽沒有？我告訴他我心中的疑問，他才告訴我如何去和畫廊接觸。後來，教我法文的太太介紹我認識一位雷康神父（Père Recamè），他是很好的藝術批評家，很賞識我的畫，介紹了幾家畫廊。可惜他現已隱居修道院，寫神學書籍，不再與藝術界接觸。這是我與畫廊最初的接觸。

問：一般畫廊對畫家的情形大概如何？

答：畫廊和畫家的情形，要看畫廊的情況和畫家的名氣大小，各種情況都不一樣，彼此合作的條件經雙方同意即可。畫商一般是以做生意為主，無利可圖是不成的，畫家也可得個清靜工作。一般講起來，年輕畫家稍吃虧，不過還算合理，因為畫家無名，畫比較難賣，畫商把一位無名畫家捧出來，也不是一件簡單的事，不但要用很多錢，還要很多年的時間。

畫家想一舉成名，幾乎是不可能，即使畫得很好，一般人也不見得會接受或承認，一定要開很多次畫展，一次比一次好，就會慢慢存在。巴黎的畫家眾多，好的畫家大有其人，可說人外有人，天外有天，存僥倖心理是不行的，只有埋頭工作，如畫得好，也許有朝一日會出頭。雖然現在好畫家被埋沒的可能性比以前少，但是也不能說好的畫家都能得到他應得的地位。

問：你的情況如何？

答：在 1958 年開始和讓德爾畫廊（Galerie H. Le Gendre）合作，共六年之久。我的所得可以維持生活，這六年中他們替我做了不少工作，我也得以安寧的去工作。

朱德群　作品　1986　油彩、畫布　130×193cm

朱德群　吸力　1989　油彩、畫布　92×73cm

朱德群　藍光　1989　油彩、畫布　81×65cm

問：你覺得一個畫家，應該怎樣建立自己的基礎？

答：良好的基礎對畫家來說非常重要，基礎的深淺對作畫發揮能力及繪畫效果具有直接的影響。不過我對所謂的基礎，要加以解釋——除了繪畫本身技巧描繪修養之外，一般的文學、哲學、智識應該也包括在內。到繪畫成熟階段，是思想問題，這些學養愈見重要，因為可使畫豐富及認識深刻，畫和其他學術一樣，先要融匯，再加以貫通。否則，你將趨向於表面，不能深入。另外我覺得欣賞畫也應屬於畫家的基礎之一，欣賞畫不僅是知道畫的來龍去脈，說畫如何好是不夠的，最重要的要你的感情能直接和畫接觸，你能感覺畫的好壞和品格，領受作家的靈魂，這些都是只能意會而不能言傳的，如果感受是正確的，對你作畫才會受益。

1977年，朱德群於巴黎畫室留影。
（攝影：何政廣）

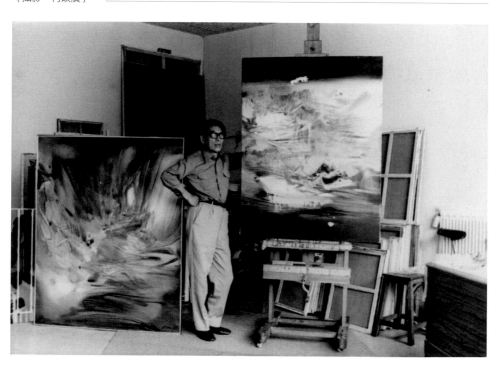

1977 年，朱德群
於巴黎畫室留影。
（攝影：何政廣）

問：你喜歡中國傳統繪畫嗎？曾經畫過沒有？

答：我對國畫一直很喜歡，在我未進藝專以前常畫，因為
我父親常以畫畫作消遣，我就跟著畫。進杭州藝專以後，
課外畫水彩，晚上總是畫國畫，而且畫得很多。

問：為什麼沒有繼續？

答：因為國畫總是臨摹畫冊，那時老師是潘天壽先生，是
很好的畫家，他並不教我們臨他的畫，卻教我們臨自己喜
歡的畫冊，他只是講解畫法、用筆及著色，那時我對這種
學法已感懷疑。因此進了西畫系，但是我對國畫一直很喜
歡，古畫對我的吸引力並沒減少，對我作畫，還是有極大
的影響和幫助，這並不是用國畫的畫法，而是古畫的意境，
國畫中畫面與自然的距離，以及畫家在自然中尋找出的形
體。我最惋惜的是沒有看到故宮博物院的收藏，我在台北
時，故宮文物仍放在台中北溝整理中，未公開展覽。

問：那麼，你對中國畫的看法如何？

答：這問題很重要，牽涉很廣，雖然我不是畫中國畫的，
不過中、西畫在創作境界裡，倒是一樣，最大的不同是文
化背景傳統，其次是工具。我願講點我個人的意見和看法，
國畫大家都知道唐宋是最盛時代，除了他時代的背景影響
而外，我覺得還有一個很大的原因是那時的畫家直接與自
然接觸，是自然孕育出來的，如唐代韓幹以天潢十萬匹為

跨頁圖：
朱德群　神祕的黃昏
1990　油彩、畫布
200×360cm

師，吳道子觀裴旻舞劍而揮毫，如宋范寬所說，師於人未
若師之物，師之物者未若師於心（如寫生描繪自然，在自
然中有所啟示，領悟消化而後有藝術的創作），這都可以
證明自然對他們創作的重要性，與西畫並無二致，也只有
自然會給與表現能力和技巧及靈感，所以西畫總是在演變。
但是今日的國畫呢？似乎與自然脫了節，至於說臨畫，我
並不反對，為瞭解國畫的技巧而臨摹，但是只可作初學者

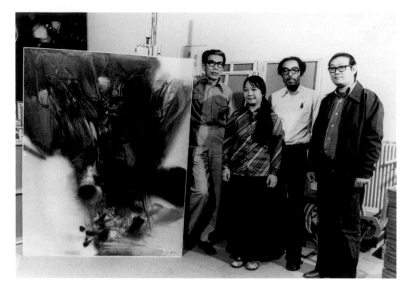

朱德群（左起）及其作品、李德（左3）、彭萬墀（右1）合影於1977年。

的部分工作，不應是唯一學畫的途徑。臨畫的能力再好，可以亂真，但那永遠不是你自己。在別人的畫中打轉，在畫中找畫是走不出來的。畫家在初期受人家的影響幾乎人人不能例外，但是到了相當的階段，自然應擺脫掉，如以臨摹為能事，無形中使你對所臨之畫家臣服，消失了你創作能力。有時候你在某處看到風景，恍然間，聯想起某位古代大師的畫（例如石濤），好像有所感。這種感覺只是代表你對某大師的畫了解的反應，而不是你自己發現的大自然，是借石濤的眼睛發現的。如果沒有石濤在他畫中指示給你，或許有美景從你眼前過，而如過眼雲煙，視而不見，一無所感。反之也可能在大自然中最平凡的東西，經過你的發現和領悟，可變成最典型美的藝術品。因此我覺得國畫應該回到自然裡去尋求國畫的演變，時代在不停的前進，社會及人的生活在不停的演變，國畫沒有理由停在古時候。所謂窮則變，變則通，應努力工作以求轉變，條條大路通羅馬，應另闢道路。我們都以五千年的文化為榮，但是不應以祖宗的光榮為滿足，要繼承而發展，也是我們

大家共同的責任。我講的也許過火一點，但並不是批評國畫，而是熱誠的期望國畫有光明的前途，也是發揚中華文化重要的一環。

問：在國外的中國畫家是否也有同樣的責任？

答：不管在國內在國外，對發展中國文化都是有同樣的責任。剛才我已說到中西畫在創作境界上是一樣的，中國人的畫無形中就有中國文化的氣味，這是自然的，因為中國人與外國人所受文化薰陶及教育不同，背景不同，畫自然不會一樣。

朱德群　影之邊緣
1994　油彩、畫布
200×200cm

問：把中國的書法繪畫等表現在油畫內，你認為可行嗎？

答：把中國的書畫表現在油畫內，已有許多人都是這樣想，也這樣做了，想將中西合璧。我則不以為然，如果這樣做未免太表面了，把中國書畫已成的軀殼，搬到畫面上，又何異臨畫？這樣生吞活剝就太牽強了，一個中國人在中國的教育文化薰陶中成長的，在血液中灌輸了不可磨滅的文化思想，將直接影響他的創作思路。等到畫至成熟階段，中國文化的氣息會自然流露出來。這種內涵的文化精神的表現，較表面吸收為佳。舉個例來講，蔡文穎的作品是電動的，有光、有色、有形態，所用的工具材料，全是西方科學的器材、電機的理論；但是作品的形、光、色，以及動態繪畫與人的美感，會令人感到神祕不可言喻的東方中國文化氣息。

朱德群　作品
1996　水墨、紙本
39×46cm

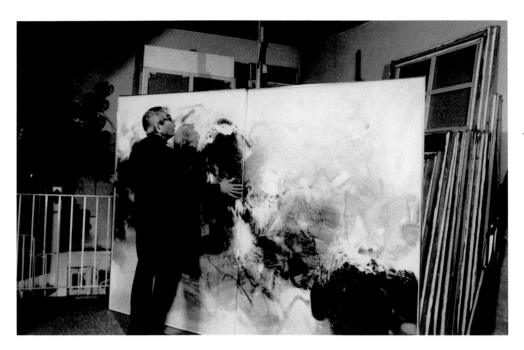

問：對「中西繪畫融匯」方面的表現，你認為有發展的可能性
嗎？

答：關於這個問題，已經有不少中國畫家走了很長一段路了，
可說從我們藝專校長林風眠及劉海粟時代，他們已如此嘗試。
如林風眠在重慶時住在嘉陵江邊，用中國筆墨畫了很多江中帆
船的寫生水墨畫，已不是平常看慣的中國畫，但也不是純粹的
西畫，好像在嘗試把西畫融在國畫裡。但他的油畫則看不出有
什麼中國氣息，後來我到法國看到潘玉良、常玉的作品，他
們在法數十年，他們的油畫、人體、靜物在構圖及素描上，即
很明顯的看出有中國字畫及花卉的用筆和形象，好像又進了一
步，使中國書畫融進西畫內。再後有趙無極、蔡文穎、丁雄泉、
彭萬墀、蕭勤等等，則又更進一步。中國書畫的原有形體逐漸
擺脫，趨向於表現中國文化的精神，在他們的作品裡，使其成
為一種國際語言，讓國際藝壇人士直接接受而了解，如此發展
將使中國文化更發揚深入，而具有更大的影響力。

問：學畫是不是應該從技巧著手？

答：不是，不應該學別人的技巧，所謂技巧即是表現物體所用的辦法，應該練習如何表現你的視覺和感覺，所得到的結果，即是屬於你自己的技巧。

問：技巧對畫家是否重要？

答：技巧是畫家表現他思想自然流露的痕跡。畫家要將他的感情發洩表達出來的時候，他並沒有想到什麼技巧不技巧。我並不是否認畫家沒有技巧。技巧對初學畫的人很重要，沒有技巧即不能表現出所要畫的東西，等到成熟以後，技巧即不是重要的問題。

問：中國畫家在國際藝壇上是不是和法國畫家及住在法國的外國畫家，得到同樣的發展？

答：沒有什麼差異，一般外籍畫家初到異鄉，有語言的阻礙，與人接觸較難，不能和法國畫家相比，他們在自己家裡有他們的社會背景和人際關係，總是方便些。其他國家的畫家連日本在內，有他們的文化會館、新聞處、畫廊、博物館等做文化交流工作，為他們的畫家做後盾，做各方面的協助，中國畫家都是各自發展奮鬥。

問：你對抽象畫的看法如何？

答：抽象畫已不是前衛畫，自 20 世紀的康丁斯基（Wassily Kandinsky）、克利（Paul Klee）、蒙德利安（P. C. Mondrian）等開始以來已有幾十年了。抽象畫不像印象派有原則性的理論，到後期印象派是西方藝壇最大的轉變，繼之野獸派、立體派、未來派、達達派而至抽象派。抽象派沒有一定的理論和形

式，可謂絕對自由的繪畫，也正因此，許多人掉進去無能
力自持而迷失，變成一個空的東西而引至末途。在此所謂
的自由是要善用它，在無法中求法，發揮它，使其充實，
有內涵，至高度和諧而到至善至美，才不辜負這份自由，
自由之珍貴亦在此。同是抽象畫家，想法及畫法可以完全
相反，而畫面的效果可以達到同樣好的水準。抽象畫是無
形之有形，無任何約束，也正因此要達到登峰造極，高度
表現的境界就太難了。抽象派發展到 1960 年左右，是藝壇
的主流，也是最盛的時候，至 1961 年甘迺迪總統提倡美國
人培植美國畫家，美國人買美國畫家的畫，因而形成了紐
約畫派，巴黎隨即失去了唯我獨尊的世界藝壇地位。同時
也失去了主要的買主，後來加上通貨膨脹、石油危機等社

會經濟因素，藝術市場每況愈下，畫家改作他業，很多都慢慢不見了。時間是個大篩子，到現在當年魚目混珠的畫家都被篩去了，還有些追求時尚的畫家，有新花樣出來，也跟前衛後面跑，接二連三的派別如曇花一現的露個面就沒有了。目前抽象畫已是古典的傳統畫，我想畫家唯一的發展，就是向「質」的方面努力。好的畫，總是會存在的，最近我在賣畫具顏料店裡和老板聊天，問他生意如何？他說雖然畫的市場蕭條，但並不影響他賣材料，生意和過去一樣好，這也可證明畫家作畫並不是為了賣畫而畫，而是為了他的真需要而畫，也許就在這種困難環境壓力下會產生好的畫家和不朽的作品。

問：現在你欣賞的畫家是那些？

答：1969 年是林布蘭特（Rembrandt Harmenszoon van Rijn）三百年誕生紀念，在阿姆斯特丹美術館有一大規模紀念展，他一生的重要作品幾乎全在內，我在會場盤桓了整整一天，這是我看畫展最感動的一次。林布蘭特的作品到了晚年可謂爐火純青，發揮的自由到了隨心所欲的十全十美境界，繪畫性也發展到最高峰。我認為他是西方最偉大的畫家中的佼佼者。他的畫給我很大的啟示，直接、間接對我的影響很大；其次，我在義大利看到法蘭傑斯卡（Piero Francesca）、達文西（Leonardo da Vinci）及波蒂切利（Sandro Botticelli）的許多畫，都是感人肺腑、美不勝收的作品。這更堅定了我的看法，不管畫什麼樣的畫，應誠懇努力向「質」方面發展，以達最高水準，方可永恆存在。

問：你對國內藝術活動有什麼看法？

作者與朱德群合影
於藝術家雜誌社，
攝影於 1997 年。

答：國內的詳細情況我不太清楚，但由往來朋友的口述及
報章報導中得悉，國內畫家的數量大為增多，又有博物館
及畫廊，經常有畫展及藝術活動，並且有藝術雜誌，隨時
報導國際藝壇活動消息，這都是可喜的現象，比我在台北
時進步得太多了。如果能多做些國際文化交流的工作，則
更臻完善。以博物館對博物館，畫廊對畫廊交換上乘作品
展覽，不僅可使國人看到外國畫家的作品，同時也可以使
外國畫家對我國畫家有所認識。將國內藝壇活動漸漸推到
國際上去，變成國際藝壇的一部分，無形中即收到文化宣
揚的效果。這方面日本做得很好，東京已成國際藝術活動
的一環，以我們中國文化深厚優良的傳統和藝術家的才能，
至少可以發展得和日本一樣。現在國內社會安定，經濟繁
榮，應多鼓勵及培養一般人士對藝術的愛好，以及收藏的
興趣，以滋長藝術的發展。聽說台北要建一座現代美術館
（編按：台北市立美術館已於 1983 年開館），這將是一個
和外國辦交換展覽的最佳機構，使博物館由區域性變為國
際性。

趙無極與夫人梵思娃・馬凱合影。

趙無極小檔案

趙無極（1921-2013），出生於北京，祖籍鎮江。1935 年進入國立杭州藝術專
科學校，師從吳大羽、方幹民、林風眠。1948 年前往法國後，前所未見地融貫
中西藝術傳統，創造出了充滿個人特色的繪畫風格。他的作品被超過一百二十多
個重要美術館及機構收藏，並獲得無數殊榮，2002 年獲選為法蘭西學院藝術學
院院士，為國際間最重要的抽象畫家代表之一。

趙無極

Zao Wou Ki

1921-2013

畫家就用顏色和空間來表現自己的感情。──趙無極

我所用的技巧都是一樣的。畫得多以後，技巧的問題慢慢地變得不重要了，技巧只不過是幫助你表現你想說的話，技巧是表現時最少程度的一種需要，所以必須畫得多。──趙無極

問：在中國現代畫家裡，很少人能像趙先生這樣，在國際畫壇上享有這麼高的成就。我剛抵達巴黎不久，曾在龐畢度中心看到他們收藏你的一幅畫，是否請由這一幅畫開始，談談你在巴黎生活這麼多年的感想。

答：這張畫是為了紀念我過世的太太美琴而作的，因此取名為〈紀念美琴〉。平常我的畫都沒有題目，抽象畫的內容是很難言喻的，因為畫因感情而產生，我在畫中想把這許多年的感情，以及她去世後的難過與孤獨表現出來，當然，別人看了覺得如何，那是觀者的事情，我是把心中想講的話透過繪畫說了出來，就像詩人寫詩、文人寫文章一樣，畫家就用顏色和空間來表現自己的感情。

問：你剛到巴黎時，巴黎畫壇是怎樣的情形？

答：我剛到的時候是1948年，當時有許多美國大兵在大茅舍藝術學院（grande chaumière）裡畫畫，我因此認得許多由那個時候開始的畫家，如法蘭西斯（Sam Francis）、蘇拉琦（Pierre Soulages）。達希爾芭（Maria Helena Vieira da Silva）、德·史塔爾（Nicolas De Stael），那個時候大家一起起步，情緒

很好，當時大家都很年輕。到了 1950 年，是抽象畫剛開始的時候，大家一道工作，情緒的確是很好，當然這對大家也是一個很好的機會。

問：你剛到巴黎時的畫風是怎樣的？
答：我到巴黎時沒見過真正的現代畫，也不會法文，所以先學點法文，有一年半的時間我沒有作畫，到處看看展覽、畫廊和博物館，等於是一種參考研究的工作，但是為了怕自己的手生疏而忘記自己的工作，有時候畫點素描。

　　剛到巴黎時，看到許許多多新的畫，真是亂得不得了，各方面的影響都有。在國內看到的名畫都是印刷品，像畢卡索（Pablo Picasso）、馬諦斯（Henri Matisse）、波那爾（Pierre

左圖：
趙無極　瓶花
1949　油彩、畫布
65×54cm

右圖：
趙無極　妹妹肖像
（我妹妹）　1947
油彩、畫布
100×81cm

Bonnard）等都是我最喜歡的畫家，看了原畫才發覺根本不是那一回事，原畫的顏色豐富得多了。克利的畫從前我都不知道，到了這裡以後才看到的，印象很深。

問： 那時有沒有把在中國接受的傳統繪畫運用在現代繪畫上面？

答： 這個問題很難講。我在國內的時候就很喜歡中國的東西，如瓷器、銅器等，或是像漢朝的拓片等。在國內時受漢碑的影響，想擺一點在畫裡面，結果因為自已認識不夠，所以有點勉強，後來到了法國，因為離了遠一點，看得比較清楚，各方面看得多了以後，使你的頭腦也清楚一點。慢慢地，到 1953 年年底的時候，有時用點篆字的樣子，但

左圖：
趙無極 結婚
1941
油彩、木板
22×19cm

右圖：
趙無極
紅色的太陽
石版畫
48×34cm

趙無極　5.5.55
1955　油彩、畫布
195×130cm

這並不是真正的篆字，而是表現篆字裡「刻」的趣味。後來到 1956、1957 年，我就慢慢地把它解放起來……

問：大概從哪一年開始形成現在這種風格？

答：實在講起來是 1958 年，1956 至 1957 年裡出去旅行了一

趙無極　金色城市
1952　油彩、畫布
90×116cm

年半，認識了美琴，在 1958 年結了婚。因為從前在重慶時
很年輕，十七歲還在唸書的年紀就結了婚，好像生活太順
利、太隨便了，沒有什麼問題，對於工作也很少時間去想。
在 1957 年裡，生活給與我許多反響。有時候生活上的波折
會使感情更形豐富，我想藝術家和作曲家一樣，如果生活
太平淡、太順利，感情就會不夠豐富。因為我在感情上受
的困難、波折比較多，無形中使我的感情特別豐富起來。
譬如一位寫文章的人，他的作品多半是他生活上的反映，
生活平淡，畫面也比較平淡，因為作品就是生活的反響，
當然我並不希望別人像我這樣子，生活上的遭遇如果能夠
幫助使你豐富的話，這並不是一樁壞事，因為必須經過一
種生活，你才能明白一種生活，當時當然是很痛苦、很不

右頁圖：
趙無極　11.2.69
1960-1969
油彩、畫布
195×130cm

趙無極　繪畫
1954-1955
油彩、畫布
130×195cm
巴黎龐畢度中心
典藏

容易接受的，但是如果能夠將它發展在創作的方面，這也是一件很好的事。不過，我並不希望別人也經過這樣的痛苦。

問：法國的藝術界是否會排斥外來的藝術家？

答：法國沒有這樣的情形，有的話也很少。現在在法國的畫家多半是外國人，像俄國、葡萄牙、德國等，真正的法國畫家是很少的。就美國來說，真正的美國畫家也很少，好多都是從外國去的，像羅斯柯（Marks Rothko）來自拉脫維亞、杜庫寧（Willem de Kooning）來自荷蘭、紐曼（Barnett Newman）是波蘭裔，他是我的好朋友。我們現在所謂的紐約畫派、巴黎畫派，我覺得這種角鬥根本是多餘的事情，

紐約和巴黎都充滿各方面來的人所組成的一個中心，有的喜歡在紐約工作，有的喜歡在巴黎工作，看個人的脾氣。我想，其實紐約也受巴黎影響，巴黎也受紐約影響，不能把兩個畫派完全分開。當然從前巴黎畫派對紐約的影響比較多，自從 1960 年以後，美國對整個世界的影響就變得比較大。不過，彼此交換的情形應該是有的。如果一定要說紐約比巴黎好，或是巴黎比紐約好，這是不應該的，因為兩者根本是不同的。

問：你覺得將來有沒有可能巴黎比美國強？

答：這又不是打拳擊，比較你比我強，或是我比你強，中國人的好處就是不會比較這些，外國人比較會如此。中國人從來都不講究這一套，各人有各人的好處。我想紐約的畫派比較直接、本能一點，巴黎畫派的優點則是深邃一點，但也因此疲倦得很，老是那一套。兩方面如果將彼此的好處合在一起，我想倒是比較好。

問：龐畢度藝術文化中心的紐約巴黎展，你看了沒有？

答：看了。紐約巴黎展是從第二次世界大戰前至今交流的情形，觀眾可以清楚看出從前巴黎對紐約畫壇的影響，比如蒙德利安（Piet Cornelies Mondrian）、馬松（Raymond Mason）、馬塔（Roberto Matta）等，大都是從歐洲到紐約，影響了帕洛克（Jackson Pollock）和高爾基（Arshile Gorky）這些畫家。然後，1960 年以後，普普藝術又給歐洲的影響很大，我覺得這是很自然的事。

問：法國辦這個展覽是否有意顯示巴黎對紐約的影響？

答：我想巴黎方面倒沒有這個意思。

問：那麼辦這個展覽的用意何在？

答：適逢美國兩百周年的慶祝活動，法國舉辦這個活動，也是一種友誼的表示。在 1978 年，也有一個巴黎、柏林、莫斯科展。這次的紐約巴黎展也快結束，展出目錄也印得很厚，每本要賣 250 法郎，這個價錢是貴了點，除非是專門職業的人才會買，普通觀眾可能買不起。

問：這個展覽展出以後，巴黎的畫家反映怎麼樣？

答：這樣子一個展覽的題目太大了，要做到完全是不可能的。有些畫家因某種關係而沒有作品展出，但也有些不太重要的作品卻占了很重要的位置。這樣大的畫展裡總有被忘記的人。總之，這個展覽的意義是好的，可以看出兩方面的交換。

趙無極　07.06.85
1985　油彩、畫布
日本東京 ARTIZON
MUSEUM 收藏

問：依你看，現在巴黎畫壇的情形和戰後有什麼不同的地方？

答：戰後的情形很難講，剛才我也提到過巴黎現在年輕的畫家，多半以寫實的居多。寫實的作風也是美國來的。現在的畫法講求的觀念，是從一個構想與題材的問題而來，即使是新寫實主義（New Realism），也是要找一輛汽車、玻璃房或一個跳舞的人為主題，這都是題材的問題。另外，在新寫實主義裡，技巧方面的要求很多。不過現在年輕的畫家技巧都很好，這一方面倒不是問題。

問：趙先生當初怎麼會想到巴黎來？

答：因為我喜歡的畫家很多都是在巴黎，同時那個時候我們對美國的藝術並不太知道。十八歲的時候，我們根本不知道杜庫寧、羅斯柯、帕洛克這些人物。我到美國時也沒有認識帕洛克，因他當時已經過世了，其他的我都認識，他們都很好。我們相處在一起的時候從來沒有分什麼巴黎、紐約，這些都是報紙和評論家所講的，藝術家之間根本就沒有這些私人的意見。

問：在你之前，有哪些中國的畫家到巴黎來？

答：有很多。從前我們的老師很多都是法國、比利時的留學生。像林風眠、吳大羽都是法國留學生，關良是日本留學生，還有徐悲鴻也是法國留學生。譬如我另外一位老師常書鴻是比利時留學生，也曾到過巴黎。

問：還有常玉你認識嗎？

答：常玉我是認識的，我到巴黎的時候他已經來好久了。

問： 徐悲鴻當時在巴黎為什麼對野獸派的繪畫不能接受呢？

答： 你知道他們來的時候都在 1925 年左右，當時最出風頭的畫都是學院派的畫，他們的校長及教授畫的都是這一種，也不能怪他們，那個時候的教育就是這樣子，所以對印象派等都沒有辦法接受，這也是時代的關係。不過到了後來，他們還是反對印象派。1925 年，印象派已經不算是新的畫派了，已經是博物館的作品了。

問： 請問很多中國畫家回到中國以後，沒有畫油畫，而畫

上圖：
趙無極
紀念美琴 10.9.72
1972　油彩、畫布
200×525cm
巴黎龐畢度藝術文
化中心典藏

下圖：
趙無極　向安德
烈・馬爾柔致敬
1976　油彩、畫布
200×524cm

中國水墨畫，這是什麼原因？

答：他們在國外都是畫油畫的，回去以後卻改畫中國水墨畫，這到底是什麼原因我也不清楚，或許他們覺得中國畫比較適合他們的風格。至於我自己，我一向很少分派別，我也不知道自己是屬於巴黎畫派還是紐約畫派。

問：趙先生覺得中國的畫家到西方來發展的可能性如何？

答：現在在西方的中國畫家有很多，也都不錯，像朱德群、彭萬墀、韓湘寧、夏陽、丁雄泉，還有陳建中、戴海鷹，他們都畫得很好，每個人都有畫廊（編按：指畫廊代理）。從前中國來的畫家作品都沒有人要，因為他們覺得中國畫家沒有好的。在美國畫得不錯的有岡田謙三，現在在紐約，人很好，我也認識他，還有野口勇，在歐洲已很久的則是藤田嗣治，他們都是畫油畫。

問：中國畫家畫的油畫和西方出身的畫家作品比較起來如何？

答：我覺得材料並不是一個問題，當然中國人畫水墨比較方便一點，因為從小寫字的關係，用起毛筆比較方便，外國人用起來總是比較困難。中國的畫家畫油畫的也有，像我剛才講的幾個人都是畫油畫的。

問：趙先生對油畫的技巧看法如何？

答：我所用的技巧都是一樣的。畫得多以後，技巧的問題慢慢地變得不重要了，技巧只不過是幫助你表現你想說的話，技巧是表現時最少程度的一種需要，所以必須畫得多。我自己覺得，我的油畫從 1960 年開始比較自由一點，我從

趙無極　15.1.82
三聯畫　1982
油彩、畫布
195×395cm

1936 年開始畫畫，到現在為止，約有四十年。差不多畫了
二十五年以後才覺得自由一點，這是時間的問題，同時還
需肯做才行。我從來沒有接受過中文訪問，所以有些中文
字眼一時想不起來，因為實在太久沒說中國話了。

問：趙先生的國語很標準，我在電話裡聽見都不敢相信。
答：那裡，如果用廣東話交談我還可以，上海話也還懂。

問：我想請趙先生談談法國藝術知識雜誌裡報導抽象派作
品上漲的事情。
答：這篇文字我沒有唸到。

問：這是指戰後抽象派作品很便宜地賣出以後，現在已經

價格高漲的問題。

答：我想這是畫商的事，不是畫家的事。畫商能夠賺錢當然是最好的事。

問：報導裡曾列出一個表，說明上漲的情形。

答：這個表我也沒看到。我的意思是這樣的，畫家就是不賣畫也是要畫畫的，這不是賣不賣的問題，而是職業的問題。我到巴黎時也沒有想到能夠賣畫，我就這樣子來了，預備了一點錢，用完了就回去，結果來了一年多一點，畫商與我訂了合同，我也就留了下來。我的第一個畫廊是彼耶畫廊（Galerie Pierre），這個畫廊可說是戰前最重要的畫

左圖：
趙無極 20.3.84
1984 油彩、畫布
260×200cm

右圖：
趙無極 20.12.85
1985 油彩、畫布
195×130cm

廊，它第一次開畫展時，參展的畫家差不多有兩、三百個人，像畢卡索、傑克梅第（Alberto Giacometti）、恩斯特（Max Ernst）等都是從那個畫廊開第一次展覽會出來的。這些畫商喜歡發現新人，畫家出名以後他就沒興趣了，所以它賺不了多少錢，因為等畫家出名以後，他們就到別的畫廊去了。後來在 1955 年，我進了法國畫廊（Galerie France），那個時候沒有完全脫離，一半屬於彼耶畫廊，一半屬於法國畫廊。到了 1957 年，旅行回來後，我就正式屬於法國畫廊。

趙無極　10.05.62
1962　油彩、畫布
130×89cm

問：法國的畫廊水準比較好的有那幾家？

答：你知道在美國紐約也一樣。真正水準好的畫廊很少，馬克特、瓊比榭、希爾白、胡斯特、貝爾那、芬格、戴里士克內等算是最好的畫廊了。美國真正好的畫廊也是很少，像艾維列克、魯蘭、史路賓、卡士德里、佩斯、珍尼斯等都是一流畫廊。

問：它們和畫家來往的情形怎麼樣？

答：在巴黎，我們和畫商的感情是很好的，完全同朋友一樣。

問：辦展覽的情形怎麼樣？

答：所有的個人或團體展覽的事情完全由畫廊管，畫家根本就不管。我們每年個人的展覽差不多有十個左右，團體的有三十個，這中間交換的信就多得不得了，若不是畫廊，我們根本做不了這麼多事情。現在我們做的事情就是畫畫，別的事情不要管，比較清閒一點。

問：聽說趙先生最近計畫在日本開個展？

答：是的。10 月 24 日在富士電視公司畫廊展覽，共有十二張畫，其中有一張是紀念法國文化部長馬爾柔（Georges André Malraux），運用的是我過去的表現方式。

1977 年，趙無極和他畫室中的油畫作品。

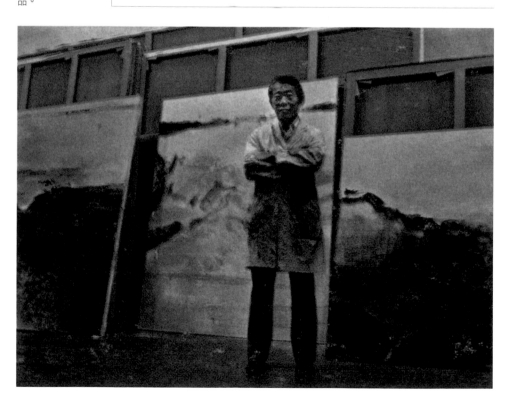

問：這十二張都已經賣掉？它們的表現方式如何？

答：是的，都是他們買的。這些畫的表現方式是很難講的，即使是古典的作品都很難用言語來講，抽象的東西更是無法講。現在台灣的年輕畫家似乎受美國的影響比較大。

問：這也許是因為美國的報章雜誌等大眾傳播的工作做得比較多。

答：同時也比較近一點。

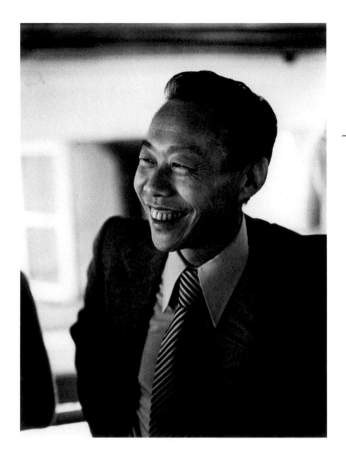

趙無極，攝於 1975
年。

法國對這方面的宣傳工作做得很少，同時日本也比較近，雜誌方面也比較多。

問：對國內想來歐洲學畫的年輕畫家，你有什麼建議？

答：我想，基礎最好還是打得好一點，不要來這裡學習，來了以後，應該已經是一個畫家，技術方面已不成問題，好好表現自已的東西。如果到這邊再來學習，那就糟蹋時間了。在國內也可以學得很好。到這裡來，應該已經能夠表現自已的感情，如果是學習的話，到處都可以學，尤其是現代畫，我現在指的不是抽象派，因為抽象派已經是古典的了。

問：我在美國時聽洛克菲勒基金會（Rockefeller Foundation）的一位負責人說，兩年前他曾經想推出一批新抽象的畫家。

答：美國人所謂的新抽象畫叫做色面派（Color-field painting），它的主觀方面和抽象畫並沒有什麼不同。畫面只有顏色，沒有主題與結構，好像天上的雲這樣的感覺，其實和我們現在的抽象畫並沒有什麼區分的地方。年輕的畫家多半屬於新寫實主義，所以他們對抽象派又有另外一種看法。不過他們可以利用抽象派對空間的感覺，像普普的勞生柏（Robert Rauschenberg）和瓊斯（Jasper Johns）都是經過抽象派開始的，抽象派等於是他們的古典基礎。我覺得抽象派並不是新派畫，而是已經到了另外一個境界，現在的抽象畫家每個人都有每個人的作風，就好像從前立體派一樣。慢慢地，畢卡索變成畢卡索的樣子，勃拉克（Georges Braque）變成勃拉克的樣子。在抽象派裡，杜庫寧是杜庫寧、羅斯柯是羅斯柯、蘇拉琦是蘇拉琦。不過，抽象派是一個出發點，後來就變成個人的作風了。

問：你覺得在國內接受的繪畫基礎訓練，到這裡能不能跟得上他們的水準？

答：一樣的，因為我們在國內受教育的時候，看中國字、中國畫，只有幫助，沒有壞處，我們可以帶來另外一種文化。我想，接受的東西愈多愈好，但是在創作時要想辦法忘記，因為能忘記就能夠解放，不能忘記的話就變成技術方面的奴隸。

問：東方的畫家在西方受到的評價和西方畫家比起來，有什麼不同的地方？

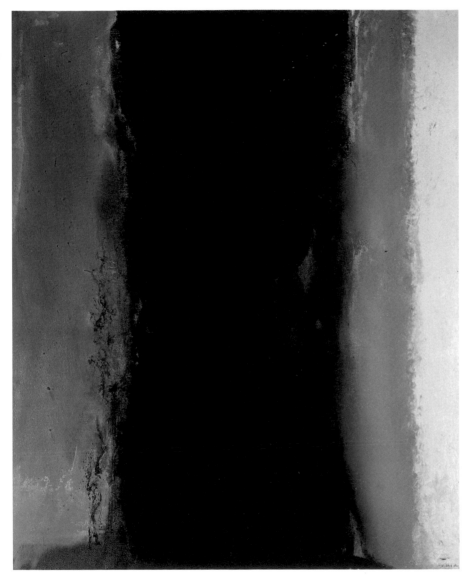

趙無極　2.02.86
1986　油彩、畫布
162×130cm

答：現在沒有講這個了，我和別人一起開畫展時，也沒有
人提到這個問題。不要做一個地方的畫家，要做一個國際
畫家。

問：平常你作畫的過程大概怎樣？

答：在我開始作一幅畫的時候，我都不會知道怎樣做結束。因為每張畫都有它自己的問題，每個問題都不一樣，假如每個問題都是一樣的話，那麼為什麼還要畫呢？如果已經知道怎樣完結的話，那麼一點意思都沒有了。所以我覺得

趙無極　Sans titre
1988　水墨、紙本
87×64.5cm

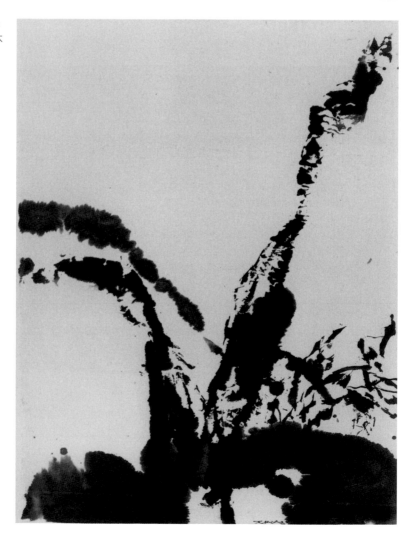

左圖：
趙無極　5.6.89
1989　油彩、畫布
195×114cm

右圖：
趙無極　10.8.89
1989　油彩、畫布
260×200cm

每一張畫畫到什麼地方，另外一個問題來了，另想一個辦法解決，解決了這個問題以後，又是另外一個問題。好像每張畫都有問題，畫完一張又要解決新的問題，所以慢慢地就產生了這麼多畫，那是一種程序問題。所以走一步就知道另外一步，走完另外一步又知道另外一步，各方面都是相關的，所以興趣就多起來了。

問：於是會有一些偶然的發現？

答：也不能說是偶然的，因為它的步驟都是邏輯的，你走

到這一步，所以另外一個問題就來了，不走這一步，另外一個問題就不會來。

問：你的一張畫大概多久的時間可以完成？
答：這個沒有一定，因為我畫的畫都很大。

趙無極與他的水墨畫作品合影。

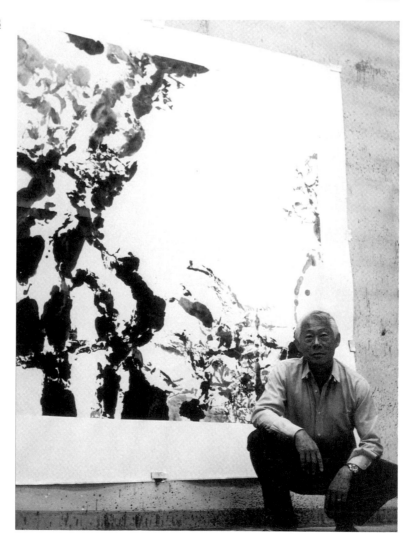

問：現在畫的尺寸多半大小如何？

答：普通是 2 公尺 60，大的有 5 公尺、10 公尺，沒有一定。畫室已經太小了，如果大一點我就可以畫得大些。

問：聽說你最近新蓋間畫室，能不能為我們講一講？

答：因為原來畫室太小，所以找了一個鄉下農人的房子，把堆草的地方改一改，有 150 公尺平方，長 17 公尺，寬 9 公尺，可以畫一點大些的畫。

問：完成該畫室大約還要多久的時間？

答：大概還要兩年才完成，我是請貝聿銘（Ieoh Ming Pei）幫忙設計的。

1977 年，趙無極和梵思娃·馬凱合影。（攝影：何政廣）

問：趙先生的繪畫風格可不可能有新的改變？（訪問到這裡時，趙無極的太太回來，她曾任巴黎市立現代美術館館長，兩人於 1977 年 6 月結婚。）

答：我自己也不知道。我在六年前都不知道我會和現在的太太梵思娃·馬凱（Franscoise Marquet）結婚，這些事情事先怎麼會知道？如果什麼事情事先都可以知道，這怎麼行呢？

問：你們是怎麼認識的？

答：我們是在展覽會上認識的。

1992 年，趙無極工作室及寓所的各個角落。（攝影：何政廣）

1981 年，左起：趙無極、卓以玉、許芥昱、熊秉明合影於趙無極畫展會場。

1992 年、左起：趙無極、梵思娃‧馬凱、何政廣合影於巴黎趙無極寓所。（攝影：趙克明）

問：她對現代藝術的看法怎麼樣？

答：這方面她是專家了。

問：她對東方藝術有沒有特殊的興趣？

答：她對這方面的訓練完全是西方的，東方人的東西完全是另外一種內容。

1992 年，左起：
羅中立、趙無
極、李啟榮、何
政廣合影於台北
的藝術家雜誌
社。

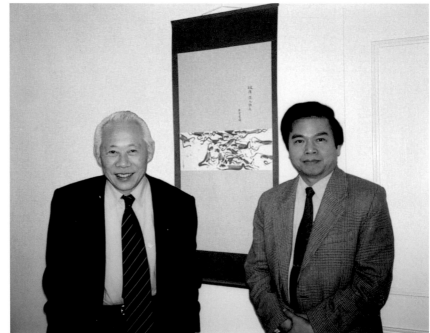

1992 年，趙無
極與何政廣合
影於藝術家雜誌
社。

問：巴黎市立現代美術館的活動是怎樣策劃的？

答：它有一個總博物館的館長，它預備開展覽時，由各個博物館館長來選擇他們有興趣的內容來籌備目錄、展覽會場、掛畫、寫序等工作。每一位館長每年大約籌備三到四個展覽會。

問：都是歐洲的畫家？

答：不，也有美國的。現在已經完全不講求地方性了，都是國際性的。他們最近有個展覽是結構藝術的。

趙無極在台北參觀畫廊展出他的油畫作品，1992年。（攝影：何政廣）

問：最後能否請你發表一點對巴黎新建的龐畢度藝術文化中心（編按：龐畢度藝術文化中心已於 1977 年開幕）的看法？

答：龐畢度中心七年前就計畫了。當時的構想是做一個大的公眾圖書館，不必付錢，大家都可以進去，博物館是後來加進去的，建築方面本身並不是為博物館而設計的。博物館是在建築的四樓和五樓，它四面都是玻璃，無法掛畫，所以才把它隔起來，隔起來以後又變成老式觀念的美術館了。當然，空間可以變動，但是看畫時的退步（編按：指可退後的空間）就少了，不過這也不是它的失誤，因為它本來並不是預備要做博物館的。它的好處除了博物館展覽會場以外，別地方的人都可以去，觀眾很多好像是去看新的飛機場。此外，它還可以學習外國語言，視聽的設備都很好，都是免費的。我覺得它的構想並不是博物館。

霍剛於米蘭工作室的身影。

霍剛小檔案

霍剛（1932-　），出生於南京。1950 年代隨李仲生習畫。1957 年與畫友共組東方畫會。1964 年出國邁向國際藝壇，自此展開他五十年的海外藝術家生涯，直到 2014 年返台定居並結婚，原來台北才是畫家真正的永戀之地。2020 年八十八歲的畫家，創作力旺盛持續活躍於藝壇。

霍剛
Ho Kan

1932-

我要我的畫有一種明朗但很平靜、很充實，而又有一種幽遠的感覺，
故覺得以畫油畫為宜。我的油畫技法採取平塗方式，很講究層次，但
不重視筆觸。——霍剛

字形符號的象徵性，與其結構的創造性和精神性，是抽象具象的共同
產物，只要使腦與手相結合，便可發揮靈與形的共通性。——霍剛

　　東方畫會的創始人之一霍剛，1964 年時離開台北，到歐洲已經十多年了，
旅居在義大利的米蘭。經歷十多年歲月，他的生活和藝術有什麼改變呢？為
了更完整地認識他的藝術風格，這篇訪問追溯到他早年的歲月談起……

問：從什麼時候開始你對繪畫發生興趣？
答：啟蒙時期是 1937 年。我六歲在武昌逃難的時候，有一漫畫家鄰居，天天
畫漫畫，使我看得出神，立刻就受到影響而亂塗畫起來。

問：何時跟李仲生先生習畫的？
答：1951 年，經歐陽文苑介紹認識後，即開始向他請教。

問：你是何時開始對現代繪畫發生興趣？又研習的經過如何？
答：1953 年的夏天，我剛從台灣省立台北師範學校藝術科（今國立台北教

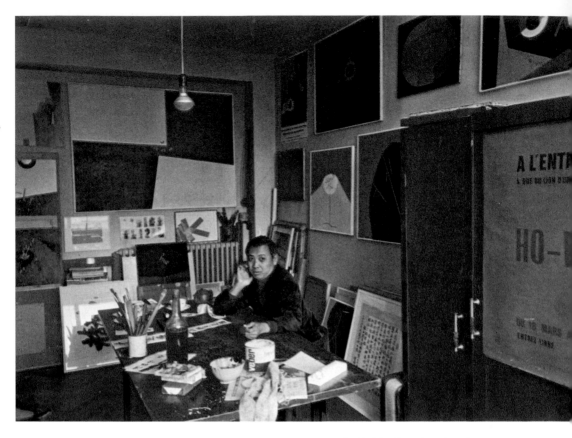

1978 年，霍剛於米蘭畫室中留影。

育大學藝術與造形設計學系）畢業，那時對日本藝術雜誌上所介紹的法國新興藝術家相當留意，如格魯貝（Francis Gruber）、羅爾久（Bernard Lorjou）等那種人間性的繪畫，給我不少影響。同時義大利莫迪利亞尼（Amedeo Modigliani）那種東方的「鄉愁」也很吸引我，無形中作了一些傷感的人間性的素描。

1954 年，我在李仲生先生處研習繪畫時，他批評我的畫充滿了自然主義的觀念性，所以無法使題材配合心理的意象來發表。至 1955 年初，我畫了一幅孩提的生活回憶，那是幅綠色調的油畫，他看了大為讚賞，但仍批評它是屬於文學性的超現實主義繪畫，使我不得不時常面對著那些

霍剛　即現　1956　炭筆、素描　19.4×26.6cm

霍剛　徵兆　1960　水墨畫　27×38cm

英美和日本出版的現代畫冊，終日沉思，並與畫友們切磋研討，再推敲一些翻譯的文字，終於「悟」過來，遂一反過去的舊觀念，畫了一系列的超現實主義素描和粉蠟筆畫，而且對西方藝術大師如恩斯特（Max Ernst）、達利（Salvador Dali）、米羅（Joan Miro）、克利等人的作品甚為傾倒，並從他們的創作來引伸自己的意象和心靈的感受。那時幾乎凡是超現實主義的藝術家都是我喜愛的。只可惜坊間極難找到有關的參考資料，連一張複製名畫圖片都得來不易。往後幾年，我陸續畫了一些超現實作風的畫，且在材料和技法求取變化，如油畫、水墨等，或將蠟筆、水粉混合使用。那時老師指導我不要帶意識地去畫，而是無意識地去畫，又盡可能的捨去自然主義的色彩。1959 年，我開始正式畫

霍剛　作品
1961　水墨、紙本
36×26cm

水墨畫，1960、1961 年則畫得較多，且曾寄了一大批給當時在米蘭的蕭勤，請他幫我展出。當時的畫作風格仍為超現實，但從漢刻、碑拓及書法中吸取滋養，利用中國毛邊紙的吸水性及渲染效果，或以焦墨皴擦，畫出古樸奧祕的心理現象來。

　　1964 年春天，我前往巴黎，參觀美術館和畫廊，後轉至義大利米蘭，立即租下畫室埋頭作畫。當時心情是恍惚的，然而也覺得甚為開闊舒暢，無論用筆用色，都明朗開放起來。那時我深深地感覺到超現實主義繪畫在西歐是那麼普遍，而其種類之多，技巧之繁，竟非我在國內時所可想像者，使我不得不對自己的創作來一番澈底的審閱與檢討。我發覺國人天生有一種藝術自覺及感受性，和拉丁民

霍剛　空間的運行
1962　水墨、紙本
38.5×53.5cm
米蘭藝術中心畫廊
收藏

族很相似，且較有領悟力和哲學觀，所欠缺的是衝力與恆心。同時也常受環境限制和生活影響，往往不能有較佳的表現和發展！所以我只擷取超現實主義的神祕性和奇異感，再從我國書法特有的結構性與氣勢方面，去研究空間的構成性，從而結合繪畫的觀念性，而表現一種個人特有的神經質和敏感性，以創作一種帶有「鄉愁」的象徵性繪畫。

問：你在歐洲的藝術活動多嗎？

答：平均每年開一、兩次個展，或應邀參加聯展及幾個朋友的座談會。遇有大的活動，如瑞士巴塞爾的國際藝術博覽會、德國卡塞爾的四年展、威尼斯國際雙年展、波隆那

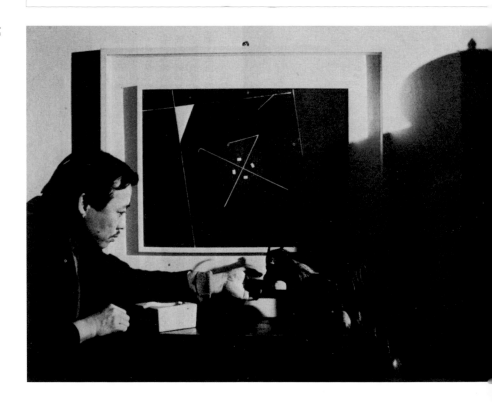

霍剛攝於米蘭寓所 1978 年元月 Lo Duca 攝。

的國際藝術聯合展等等，都盡可能的親臨觀摩瀏覽一番。同時，米蘭市政府也經常定期舉辦一些相當重要的展覽會，而且這裡畫廊多，時間自由，可以任意選擇。

問：你在歐洲各地舉行畫展，有沒有遇到過困難？

答：困難是免不了的，如作品的裝箱、報稅及保險等手續，都很麻煩；最令人擔心的還是海關的盤問和檢查，花錢還不打緊，過關時常一等就是半天，如果僥倖過了關，又不知展出是否成功？即使評論反應好，也不一定就可以賣畫。運氣好時賣幾張，也並非立刻就可以拿到錢，如果賣不了畫，便等於白花錢，而且展覽完了，畫亦不容易立刻就取回來，加之有許多事，手續不明，言語不通，法規不懂，更容易吃虧上當！記得有一年我在波昂展出，到德國轉火車，因指點的人說錯了一句話，便使我多跑了幾百公里路，差一點兒就被火車帶到盧森堡去了，幸而我眼看情形不對，再多問了幾位旅客，才又轉車向回頭的路走，白白地耽誤了時間，又無故多花了許多錢。

比較起來，瑞士的畫廊稍微好一點，但畫商總歸是畫商，他們即使不想吃畫家，但他們有他們的開銷，倒貼錢的事他們是不會幹的。真正會愛護藝術家而又熱心提倡藝術的畫廊，可以說是百不得一，沒有公平的競爭的環境是會使藝術家們心灰意懶的，如果你坐著不動，鈔票也不會自天上掉下來，所以一個外國來的藝術家，在

霍剛　連鎖
1971　油彩、畫布
150×230cm

歐洲能否有發展，其為人是否敏捷機靈，以及他本身的天賦和經濟能力外，還要看他是否有活動及外文的底子？

問：請談談你創作繪畫的過程，是怎麼樣去完成一幅畫？

答：在我的腦子內，常孕育著許多素材，作畫時先擬想一個大概，或其所欲表現的內涵，有時像流水一樣，涓涓滴滴，有時則如排山倒海而來，但此時的我如未能把握得住，畫裡的精氣、神髓，便通通都跑掉了。所以靈感來時，我可以同時畫許多畫，要來的就來了，不來的急也沒有用，所以有時竟能一氣呵成，畫一幅大作，但這種情形不多。有時心中的意象瞬間即逝，所以在我的畫室內，牆壁上常掛有許多未完成的作品，有的是經年累月繼續不下去的，但我也不勉強，隨它去，拖到那一天算那一天。在我畫畫時，則隨時修改和增補我的初稿，有時已為山九仞，只因一時的不高興，大肆塗抹，便功虧一簣了！但平常我的口

袋裡，總放有短小的紙筆，隨時隨地記下心頭湧現的意象，或視覺所及於不同環境之下所形成的現象，而將這種直覺所觸及的「符號架構」（恕我自稱）捕捉入袋，等情緒好時，增剔整理及加以揮展，漸次去完成！

問：在創作時，你通常喜歡畫油畫或是素描？
答：在我無意中獲得靈感時，多半是畫素描，然後再將較

霍剛　無題-1
1980　油彩、畫布
60×60cm

霍剛　無題 -3
2012　鉛筆、紙本
79×109cm

滿意的形象「移植」到畫布之上，以油畫創作；有時也很乾脆，直接就畫油畫。

問：很早以前，有許多人用一種明度很高的壓克力顏料，你有沒有用過？

答：我曾試過，但不喜歡！因為其顏色
雖然鮮艷強烈，然卻不易調混得很適合
我的意思，如直接使用，則有「迫人」
的感覺，這是我所不取的。我要我的畫
有一種明朗但很平靜、很充實，而又有
一種幽遠的感覺，故仍覺得以畫油畫為
宜。不過，我的油畫技法乃採取平塗方
式，亦很講究層次，但不重視筆觸。

問：有沒有使用過金屬或塑膠之類的材
料？為什麼？

霍剛　無題　2012　鉛筆、紙本　79×109cm

霍剛　無題　1991　油彩、畫布　80×100cm

答：如果我有這種材料的來源和工作環境，或者會去嘗試嘗試，因為金屬和塑膠的質地，常會產生某種特殊燦爛的效果，借著光的變化運用，可以變化無窮！但世間奇妙的事物何止千萬？你能一下子通通都去嘗試玩味嗎？像吃東西一樣，各有各的癖好，各有各的方法，要是你沒有味口，就是山珍海味擺在面前，也引起不了你的食慾來啊！所以材料和技法，對我都不是特別重要的事，像醬油、味精一樣，燒菜時如你不放它，就會有全然純真的味道。所以我常將觀眾比做食客，而藝術家則是廚師；不過是個「自私的大廚師」罷了！他要是照公式炒冷飯，便沒有主顧上門了。

問：你目前創作的根據是什麼？

答：將超現實主義的精神濃縮之後，朝向宇宙的本體與人類的生靈關係進發，以短線及小圓點暗示引伸，注入人間的迴響與對宇宙生命之感應，並加入神祕性。同時我國書法藝術的結構性亦曾給我啟示，我將我國文字「分解」，使其成為「有關符號」而與繪畫的可能性相結合，再以心靈的感受去表現。

問：你對目前的創作有無信心？

答：才出國時，是抱著冷靜客觀的態度，一步步地探求，一點一點地思索！靠著原先的一點繪畫根底經營自己的位置，像勘測礦苗一樣，觀察、探研、捉摸、試驗，但仍覺毫無頭緒。眼見歐洲五味雜陳的現象，反而促使我冷靜下來，回想我國原有的寶藏，想到許多人從書法的運筆，用墨著手已成陳腔老調，便改弦更張。從我國書法的結構性

霍剛　集 1-8
2009　油彩、畫布
240×280cm

去推敲捉摸，終於讓我悟出一番道理來——字形符號的象
徵性，與其結構的創造性和精神性，是抽象、具象的共同
產物，只要使腦與手相結合，便可發揮靈與形的共通性。

問：您在義大利生活會感到困難嗎？
答：義大利是一個具有文化基礎的國家，尤其是藝術方面，

人民對它有普遍的愛好，無論音樂和繪畫，都很盛行，因此有很多收藏家，可以說是包括各階層的人士。一個畫畫的人只要肯努力，常活動，賣畫的機會是相當多的，只不過近幾年來因受到政治混亂和經濟不景氣的影響，藝術市場的行情已逐漸下降。早在好幾年前，一般畫商就只賣自己「倉庫」裡的「存貨」，而對新進的年輕藝術家就不再感到興趣了，甚至一些有了相當成就的畫家。也只能以頗低微的價格賣出。骨頭硬一點的便改作小品或版畫，尤其是拍賣場裡的繪畫，除了少數「大牌」和名作有人一擲千金而面不改色外，其餘大都是他們自己人在其中兜圈子，叫來叫去，結果作品仍然回歸到自己的「畫庫」裡去。若遇著幾個鄉巴佬的暴發戶時，或可以邀他一看，通常還是靠外國人吃飯的時候多。倒是不經過畫商剝削的畫家還可以得到一點實惠，而買畫的也多半是純然的藝術品愛好者，他們並不想藉此發財或獲取厚利，就好像一個人買他心愛的物品一樣，自然更多了

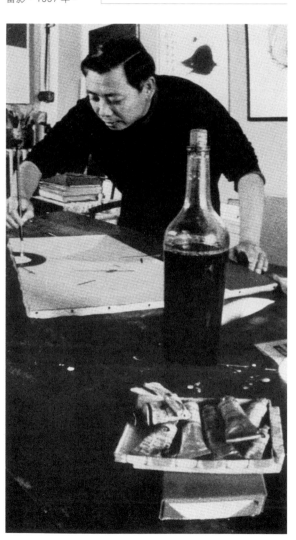

霍剛於米蘭畫室中留影，1997 年。

一層精神的價值和情感的成分在內。但這和有人在開畫展之前先託人情的情形又不一樣，自然的，一方面也得看畫家認識的人有多少和他們的藝術水準而定。

問：你對現代藝術的展望如何？

答：藝術是否現代，要看一個藝人的觀念而定。藝術史上有名的藝術家及有價值的作品，都是先對人類及既成的藝術創作有所認識之後，再作一番更新及推展而產生的結果。因為有認識，才會有選擇，也才會有創作；又因肯努力，才會有結果。現代藝術起源於 19 世紀的法蘭西。這是受法

霍剛於台北的畫室和他正在創作中的油畫2020 年。（何政廣攝影）

國工業革命的影響——乃藝術家對人的尊嚴的認識產生出新穎的思想，因而產生了印象派、後期印象派以來的各種藝術創作，終而導致派別叢生。

二次世界大戰以後，世界藝壇雖仍在巴黎，然終未再有更具建設性的藝術創作出現。此後美國的經濟蓬勃，物質至上，將藝術商業化，使庸俗的藝術家都成為拜金主義；報章雜誌和電視廣播，亦常誇耀一幅畫的金錢價值，和對「名人」的禮讚，而忘卻了一個偉大藝人對自身人格的尊重和所負的時代使命。

不過，搞藝術也是要有本錢的，藝術家為了創作卻不能不吃飯，不買材料，所以一個有天才的人，如果沒有經濟上的支持，便常常被埋沒。中國一向都太窮困了，所以在世界上難以找出幾個國際性的大藝術家來。當今世界各地，物質文明稍為先進的國家，都有一些資本家或財團，拿出一筆錢來提倡文化活動，支持藝術家，如日本的許多大公司及歐美的企業家等，都常為有意義的社會活動捐助或籌辦獎學金。近聞香港跑馬會，也提出六十萬元港幣來資助年輕的音樂人才，真是不容易的事。

一個國家和一個社會，如果要有進步，一定得靠多數人團結一致，有錢出錢、有力出力才行。現在話又說回來，我對現代藝術的展望，可以說是比較悲觀的，尤其是我國的藝術家們，如非兼職，實則難以生存。他們大都只能做一個業餘的玩票者，在海外的中國藝術家，大多數也都是單槍匹馬，闖關斬將，而其生活則飄忽無定，自生自滅！雖然有人在表面上已獲得某些成就，然其中的辛酸和艱苦，是不能也不忍向外顯示表露的，否則哪裡還會有後繼之人？我們常常看到一場拳擊比賽下來，那勝利者的歡笑場面，

左頁圖：
霍剛　無題（局部）
1996　油彩、畫布
50×40cm

霍剛　無題 90
1990　油彩、畫布
60×60cm

然而卻又有幾人會想到他們常常是身經百戰且被人打得鼻青臉腫的啊！那敗北者，則更是不用去提了。小丑們的開懷大笑，常蓋過了內心的酸楚！所以我不認為藝術在最近的將來會有什麼前途。因為人性的弱點，是放諸四海皆一樣的，尤其是西方社會，你只要強大，人家就會服你，如果你沒有表現、沒有名氣，那就很難引起別人的注意了！所以中國的現代藝術家如果有前途、有希望，一定要摒除門戶之見，通力合作，並認真的去分析和檢討以往失敗之

霍剛　意志　1970
油彩、畫布
50×60cm

關鍵，俾便集思廣益。眾志成城！

問：你原名霍學剛，為何要改為霍剛？

答：我的原名其實是叫霍學涵，因為家中弟兄眾多，都由
祖父取名字。按照各人的性格、體質，而在學字之下加上
「水」，也許是有一種道家對生命的平衡作用吧！如學潛、
學海、學清、學源等，都是我的堂兄弟。然我父親這一房
因變故較大，在我十一歲時，家父去世之後，祖父便將我

霍剛　無題
1969　油彩、畫布
50×50cm

房兄弟的學涵、學湜、學沂改為學剛、學達、學敏了，乃孕含有一種更替革新的作用；而我因排行老大，所以非學「剛」是不行的，大弟因性情沉默，多幻想，故改為學達，後來因生傷寒病吃錯了藥，竟患了精神分裂症。老四學沂因小時躲警報不慎將左膀跌斷，故改叫學敏，至今肩頭仍一高一低。現已娶妻生子，且有正當工作（亦從事美術設計及攝影等藝術工作，並寫得一手好字），並且還要照顧老母及為他人操勞。

2011 年，霍 剛
（左）與何政廣
合影。

　　小妹渝珠，因在重慶出生，還都之後則改為學婉，取
其和順之意。這都是我祖父對孫輩們的一番心思。家祖父
是江南知名的書法家，單名霍銳，號退盦，常寫詩作文。
我本不應該將他給取的名字亂改，然因赴歐後感到人地生
疏，又語言隔閡，如不能自強則無法生存，更遑論創業求
發展？因此，我乃將學字刪去，只用單名，感到非要立刻
就站起來不行。同時也便利與洋人打交道，要不然像什麼
唐伯虎、文徵明等，或像日本的豬熊弦一郎、吾妻兼治郎
等，連稱呼都不方便，又如何能讓人家很快的認識你啊！

　　自從我的名字縮減了一個字，人也變得比較俐落一點
了。無形中，使我在創作上更新與改變。首先，我把在國
內時的那種灰暗的色調一掃而光，也不再囉哩囉嗦地去堆
砌以往那種夢境的畫面了。毋寧說是澈底的朝向空曠的空
間去探索，而將複雜多元的意象還原至單純、確定的畫面，
鞏固心靈的建設以趨向永恆……。

夏陽於他的畫室中留影。（攝影：李銘盛，藝術家出版社提供）

夏陽小檔案

夏陽（1932-　　）出生於湖南省湘鄉市，本名夏祖湘。1949年隨國軍撤退台灣後，進入安東街畫室隨李仲生先生學畫，於1956年與畫友籌組「東方畫會」。1963年，夏陽遠赴歐洲遊歷，發展出他最知名的「毛毛人」系列作品。1968年，夏陽遷入紐約蘇荷區工作室，受到美國照相寫實主義影響，開始創作新寫實繪畫。1992年，返回台北，於2000年成為第四屆國家文藝獎美術類獎得主。2002年後定居上海至今。

夏陽
Hsia Yan

1932-

我們在藝術上，必須要先看整個的情況，才能捉住那個時候的實在，而藝術是不斷地在追求這個實在。——夏陽

繪畫是對一個時代的形貌很敏感的東西，它讓這個形貌具體化，使人人都能看得見。——夏陽

我認為真正的中國畫家是在中國產生的，不可能是一個華僑替中國來創造文化。我們就好像這時代的試驗品，我們作了些什麼事情，也是誠心誠意地去作的，我們的成績就擺在這裡，這或許也有它的意義吧！——夏陽。

　　1957年，台北成立了一個前衛性的畫會——東方畫會。會員共有八人，李元佳、吳昊、陳道明、歐陽文苑、霍學剛、蕭勤、蕭明賢和夏陽，後來被作家何凡譽為「八大響馬」，是台灣新美術運動以來，第一個倡導現代繪畫的美術團體。

　　本文訪問的是現旅居紐約從事繪畫創作的夏陽。夏陽於1963年離開台灣，先在巴黎研究美術，1968年移往美國，就此定居紐約。當時由蘇荷區的O. K.哈里斯畫廊（O. K. Harris）代理。1973年以來，每兩年在該畫廊舉行一次個人作品發表會，和畫廊在事業上合作得非常愉快。
（此次訪問，承蒙畫友姚慶章君在百忙中前來掌管錄音工作，在此表示謝意）

問：近幾年來，你經常接受外界各種團體的訪問，我所知道的至少有五次

之多。如果這文也像以往那樣直截了當去談繪畫的問題，對你是又炒了一次冷飯，答來必然一點意思也沒有。而且那樣的問法，因內容受限制，會令你有被擠到一個小角落裡，思想拓展不開的感覺。所以我想換一種方式，從外往內談，因為你是一個藝術工作者，不管談的是什麼，你總是離不開藝術工作者的本位。將來讀者閱讀這篇文章時，便不難從你對事物的看法，去瞭解你是什麼樣的藝術工作者。這種訪問的方式，不知你贊不贊同？

答：可以。

問：我的計畫是想環繞著兩個問題作為談話的主幹，我暫定這兩個問題為「女人」和「政治」，不知你有什麼意見？

答：我覺得會不夠嚴肅了，會不會……

問：我想不會的，只要你是一個嚴肅的畫家，你終究還是嚴肅的。談女人，是因為你是男人，是女人的異性，況且你又不鬧同性戀，所以女人對你必有吸引力，這些也必然在你創作中反射出來。而談政治，是因為你是畫家，是政治的「幻影」，況且你也不是聽到政治就皺眉頭的人，在你的創作中也必然有所反射，所以我才把它當作訪問的主幹。等我們談開了以後，它不見

東方畫會創始成員
合影，前排右起：
夏陽、李元佳、陳
道明；後排右起：
蕭明賢、吳昊、蕭
勤、霍剛、歐陽文
苑。

得能綁得住你，那時你儘可往你感興趣的去談。

答：好。不過我一下子還沒有什麼具體的可以在這主題內
談的材料。

問：是的，如果先要有個具體的開頭，那麼我們只得從你
的畫來開始。像這一幅畫，畫的是街頭上的人群，有男的
也有女的，當你正畫這些摩登小姐的時候，你是把它看作
抽象的形和色來處理，還是看成女人來處理？

答：當然，畫到女性的時候，還是要把它當作女性。畫的
時候……畫的時候好像有趣味一點。

問：有趣味一點……

答：不過在畫我們這種畫的時候，是比較機械些。畫每個

地方的時候感覺上都是一樣，不管畫的是什麼。當然，畫到女人的時候總是不同些。到馬路上去拍照的時候，因為人那麼多，是沒有辦法選擇的，不過洗出的照片我可以慢慢地選，有女人的部分我會覺得比較有趣味。

問：比較有趣味是因為她們穿的衣服……

答：衣服當然了，還有她們的腿部，男的看不到，女的就露出腿部來。整個方面來講就顯得比較有變化。

問：但是也只有那麼一點點腿部，其他的就讓她在鏡頭前面滑過，只剩下一片含糊的色彩，太可惜了！

夏陽　人群之十一
1978　油彩、畫布
101.5×137cm
台北市立美術館典藏

答：我也有那麼一種感覺，哈，哈！

問：你和女人之間就好像永遠隔了一層什麼。

答：好像是割斷了。就是說沒有面對真實的感覺，不過還是知道她是在那個地方，但事實上也捉不住……對藝術家來講就接不上去，接不上去就有一種抽象的感覺，很難產生具體的力量。

問：這樣的女人會出現在你的畫中，是否可以解釋為反映你內心的矛盾？照你的說法你依然希望她們能完完整整地出現，卻偏偏要將形象模糊，反使得自己不能滿足。

答：這個要分兩方面來講，因為畫到底還是畫，畫有它自己的語言，和人真實的需要有所不同。當然以現實的需要來講，這是很可惜的，但以繪畫的語言來講的話，那就成為整體的一種必要。

問：那麼就繪畫的語言來進一步談談你畫中的女人，談起來對你或許方便一點。

答：以前我的畫（在巴黎時代的作品）表現的是人和物體的對立，直到我畫黑白的時候也是這樣的。現在我的這種畫反映的是社會上的一種動態，一種運動感，整個的運動是一種美。從整體去看的時候，局部的就自然放棄了。

問：當然，你的畫大家都知道是以照像寫實的手法來處理的，而剛才所談的「動態」和「運動感」等動的觀念，是不是和從前的末來主義有點關係？

答：以前的那種用線畫的畫，好像是有一點……

問：……那麼我們回過頭來再談談女人。以前你以線條去畫人的時候，線條的運用好像和人身體的形扣得很緊密，而令人感到作者對肉體是當成急迫著要掌握的對象。現在的畫不但人包著一層衣服，而且……

答：我以前的畫其實也無所謂衣服不衣服，從前畫的那種線，等於就是一種抽象的線組織起來的形———一種人的形狀，嚴格講起來，也不在乎是男的或女的，只想用線的組織表現人的一種精神的存在。

問：這麼說，你已經很清楚地感覺到在歐洲的環境所培養成的精神面貌，和現在紐約的環境下產生的，是有所不同。

答：人的感覺有時候很難從語言上來表達兩者間具體不同的地方。尤其個人自己也在成長中，也有個人的過程，叫一個人要同樣的年齡在這個地方，也同樣的年齡在那個地方，這是不可能的。時代轉變了，個人也變了，所以不同時代，不同的個人所看到的兩種地方，要說出具體的不同點，我想並不容易捉住一個可靠的準則來衡量巴黎和紐約。不過大體說來，我在歐洲的時候比較是個人主義，對繪畫抱的是純藝術的態度。到美國之後，大概是年紀大了，漸漸認識到藝術不是一種孤立的東西，必須和其他很多方面都有關係，尤其是我更覺得我自己是個中國人。從前我也沒有說立志要變成一個外國畫家，從來沒有這樣想。可是生活在這個時代裡，各種條件都是很特別的，每個人都想要出來看看，凡是牽連到藝術上的東西，我們自然都會想到對中國會有什麼貢獻，就是這樣子。

問：在我的看法裡，以歐洲時期的作品來講，你是往內裡去探求，而在美國的這段期間，你的轉變是向外去探求，是不是贊

左圖:
夏陽　商人　1988
油彩、畫布
228×116cm

右圖:
夏陽　學生　1988
油彩、畫布
228.7×117cm
台北市立美術館典
藏

同我這個看法?

答: 其實嚴格講起來,我們這一代人,我個人覺得是這樣
子的,一開始畫畫,接受訓練當然是自己的興趣,但一開
始嘗試創作就有一種被動的感覺。因為在這個時代,中國
在各方面的發展都比人家遲一點,在台灣的時候就很注意
外國有什麼新的東西出來了,到了國外還是這樣子,就我
個人來說,是抱著一種研究性的態度,在創作上不是那麼

自然的。比如我從前在畫那種畫的時候，是希望把中國畫的線的運用賦予新的意義，而帶出一種新的發展。到美國之後，看到這些新寫實的畫，也不能馬上就喜歡這種東西。人家外國的畫家在這方面是很自然的，繪畫發展到他們這一代的時候，在一定的趨勢下應該出來的就這樣出來了。我們的態度是，等它們出來了以後，才想到要看看他們這個玩意兒到底是什麼東西，才去照樣畫，畫了以後，才比較能夠體會到是什麼東西。

問：你在巴黎時候的畫，正如你剛才說的是運用中國畫的線，當你把這些線組成人體之後，放在畫中一個空曠的陌生空間裡，形成一種很強烈的對比，而愈使這些線條更有機化、更敏感也更加躍動。到這邊之後，你好像已相當熟悉於西洋的環境，環境與你已不再陌生，人也不再有孤立感，所以畫面上的人與景很快就打成一片，是否也可以這樣解釋？

答：我倒也不太能贊同這樣說法，大概新寫實是比較機械化，所以才會認為是比較冷酷的東西。假如是像從前那樣直接來畫，處理動的形象時是比較有伸縮性，便容易顯出繪畫性的筆觸等等。現在出於工作的方式不同，變成模仿機械來作畫，這樣的作法本身就感覺冷酷一點，那種冷酷也可以說是時代普遍的感覺，是一個高度發達的工業社會所必然存在的共同感覺。所以我們在藝術上，必須要先看整個的情況，才能捉住那個時候的實在，而藝術是不斷地在追求這個實在。

問：你的畫對於觀賞者來說，由於過去你的個人性很強，

而且比較主觀，所以外人不容易投入。現在你的畫反過來追求普遍性的感覺，以至個人不作太多的參與，因而外人便容易憑某個人的主觀來認識你的畫，或去解釋你的畫，因此我猜想當你在紐約展出作品時，一定和在巴黎時，觀眾的反應會有很大的不同。

答： ……我還沒有很注意這個。

問： 或者可以這麼說，賣畫的情形在巴黎和在紐約對你一定很不同，這多少也跟你當時的畫有關係。

答： 人家所以不買的原因，是你的畫沒走進那個賣的系統裡面，沒有到那個系統裡你叫它怎麼賣！欣賞的人也是不同的，以前喜歡我的畫的人，也許就不喜歡我現在的東西，像照片一樣太容易看，覺得太表面、太冷酷也太機械，沒有什麼表現。如果比較喜歡我現在這種東西的，對以前那樣的就不喜歡，覺得好像比較抽象，很難去接受。

問： 作一個假設，你暫時放棄你目前的觀點，而回到從前的觀點來批評你自己目前的畫，能不能這樣子來試試看？

答： 我第一個反應就是不能接受。我剛來的時候，就覺得這是照片，那何必畫畫！

問： 如果以現在的觀點去看以前的那種畫，又覺得怎樣？

答： 我覺得是講了太多東西了，和那時代的精神好像脫節了，不怎麼實在的東西。

問： 你說的時代精神是指美國的時代精神，還是現實普遍的一般精神？

答：我講的是指各方面的，以我的看法，這個時代是講求腳踏實地的時代。假如你搞的是那種精神的躍動，或者線的躍動，都是一種象徵的形式——對精神的象徵，那麼對這整個時代不太適合。因為一個人的個性，並不是想到這樣，就是這樣。還有許多客觀的條件存在，所以我才講到不是那麼自然地在創作，一定會想到很多問題。但是同樣的創作，在外國人講起來，人家就很自然了，所以在國外的中國畫家，在這一點上是不能相提並論的。

問：在歐洲的時候，傑克梅第的雕刻一定很容易就打動你的心。

答：我當然也喜歡傑克梅第，不過我倒更喜歡法蘭西斯·培根（Francis Bacon）的畫。

問：法蘭西斯·培根的畫也大部分是女人，對女人的肉體他也是有意識地在強調著。

答：他的女人是有肉的，我的連肉都沒有，全是線條，我跟他的不同就在這裡，因為我一開始就一直在研究中國的線的表現。

問：對於中國畫的線，說來你已研究了那麼多年，可不可以談談你對線的心得。

答：中國的線能夠直接地讓本身就有很多的變化，而西洋的線的功能只是在畫面上產生分割的作用。中國的線是在運動中的線，它同時也表現出一種精神的凝聚力來，所以中國畫的線較之世界上其他各個美術傳統裡的線，有更豐富的內容，形式也更加完備。

夏陽　中國拳術
1965　複合媒材
25×37cm

問：現在的畫裡，這些線都消失了嗎？

答：消失了。

問：如果把你現在所畫的風格看成一個階段，那麼經過了
這階段之後，過去，甚至直到現在還被你認為可貴的線，
是否有一天會在你的畫中再度出現呢？

答：想不想或能不能再度出現的問題，不是我個人的問題。
因為文化的發展是很長遠的，在我個人已經試驗過一段長
時間，現在又從事另外一種試驗，是不是會回過來繼續過
去的試驗實在無法知道。不過長遠來看的話，我想總有一
天會有它的可能性。總而言之，這應該歸結到藝術和現實
的關係，所謂「現實」就是在整個的國家與民族的運動之
下所產生的形象。尤其我們中國，不管它是處在什麼樣的
情況下，它都會影響著世界，也受世界的影響。中國人對
於中國，這個關係建立起來時，藝術就不再是孤立的問題，

夏陽説：這裡只有一張是我的畫，你們猜猜看。這些都是紐約街頭上常見的景象，夏陽的畫是從這裡出來的。當我們試著把它再放回去時，便清楚看出夏陽表現的是否真實貼切，也瞭解了夏陽是怎樣的一種畫家。

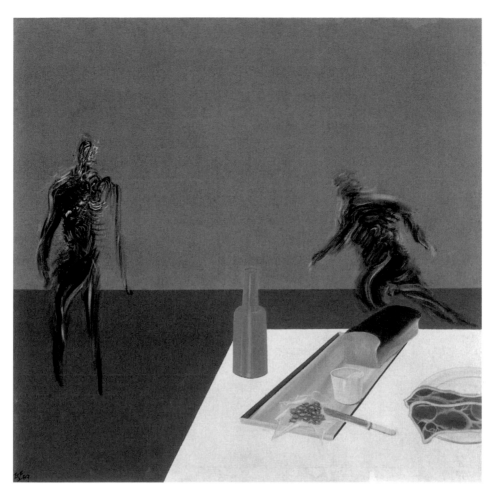

夏陽　早餐
1967
綜合媒材、畫布
96×96cm
國立台灣美術館
典藏

也不再只是技術的問題，而是藝術在社會中的地位問題。
至於畫家的工作就是這樣來安排，使之在社會中擔負起它
所應有的任務。中國的文化對於藝術向來就有著與別人不
同的看法，這個不同的看法正好證明了中國有自己發展的
可能性，以及對世界的影響力。談到這裡，我附帶要提一
下，以前中國的藝術不管在一種什麼情況下，融合了什麼
西洋的藝術，或者借用什麼西洋畫中的技術，都得不到什
麼可觀的成就。這個其實也不是我們這一代人可以解決的
問題，它須要一段很長的時間。

問：你的這些話使我想起一個問題，關於 1930 年代的中國畫家所作的，融合中西藝術的問題，希望你能在這方面發表你的看法。

答：可以從我個人所知道的講一點。在徐悲鴻那個時候的進步畫家認為中國畫是不知道寫生的，而西洋畫的好處正是寫生，所以把寫生的技法帶回來，放到中國畫裡，那麼中國畫就很完整了。事實上，中國畫是非常完整的，而且早就完整了，可以說在宋朝就已發展到極點，他們還想要把它改良。本來就是非常好的，還要去把它改良，哈！所以它是不成功的，一定不成功的。他們反而把中國繪畫中以造型為最重要的基礎破壞了，他們再怎麼寫生也不能像西洋人的繪畫把物體實存於空間的感覺表達出來，結果變成兩邊都不對，什麼都不是。我們這一代的畫家是從西洋現代美術的結構──色、形等繪畫諸元素的構成方面著手，然後將中國藝術某些形式套進去，比如我過去試驗過的水墨的線之類，可是這種摩登的式樣，若說它確實含容了怎樣的中國藝術，現在看來也是表面的，因為中國的線條沒有具體的形象在約束的時候，它自然變得很鬆散，這時，線的精妙之處，也就是造型的意義就失掉了，結果落為一種技巧的遊戲。這樣繪畫的創作活動，就只有在追求形色均衡的一般性美感，近乎生理的活動，這就離創作更遠了。因為它始終只襲用了抽象表現主義的自動性技巧而已。總之，中國現代畫家的成績，還是在人家的範圍之內，談不上有什麼突破，這是永遠突破不了的，最高的成就是在人家的後面一點，所以我說那是「創作的邊緣」，在別人創作的邊上兜圈子繞來繞去。真正的創作是一定要配合整個中國的運動，中國的世界觀，和整個現實因須要而工作所

疊積起來的具體形狀，因此必須投入這運動之中才有突破
的可能，才有真正的創作出現。

問：在你試驗水墨線條之前，你是和李仲生學過素描的，
從素描（指石膏像素描）到水墨線條這一轉變過程，你是
怎麼接駁過來的？那是在 1954 年代的下半葉吧！

夏陽　細筆習作
1955　水墨、紙本
39.5×26.5cm

答：想起來當時也只
畫了一、兩年素描，
我們（指李仲生的
學生們）就想到要把
中國畫中的線啦，形
啦，什麼都放進去試
試看。我的素描在解
決一些基本的技巧之
後，就自然想到要一
點什麼花樣，那時就
想到這個問題。

問：這個階段在你整
個藝術創作的過程，
代表著什麼樣的意
義？

答：它的意義是有的，
至少使我發覺這一條
路子沒有什麼可以發
展的。

問：那時東方畫會的幾個人都在搞水墨，當然每個人搞的都不會一樣，請談談各有什麼不同。

答：蕭明賢比較注重水的性質，利用水而構成片狀的造型，畫面上一片片的比較多。我的比較重於線，李元佳也是線，但他大筆一點，線粗一點，差不多都是這樣子啦！

問：這些是具象的還是抽象？

答：最早剛畫過木炭素描，就試著用水墨去畫素描，這時候當然非要有造型不可。在中國畫裡，造型本來就是非有不可的，中國畫的基本訓練是從書法裡出來，它一定要那樣作的。為什麼呢？因為書法本身就有一定的造型，好像

夏陽　飛天　1954
彩墨、紙本
41×58cm
台北市立美術館典藏

我們想寫一個「姚」字，我們腦筋裡就先有「姚」字在那裡，如果我們不識字，就沒有辦法寫這個字，當然字寫出來每個人都不同，但大體還是一樣的，所以中國畫就談到意在筆先，因為它是先有一個形在觀念中。至於西洋畫，它是直接的，直接去看物體而後把它畫出來。一般我們看到的插圖是從記憶裡背出來的一個物體的形狀，而素描是作者從物體直接捉摸出來的。中國的東西不是背出來的，也不是從物體直接捉摸出來的，它有東西先在腦子裡面，然後再產生出來另一樣東西。

問：這種水墨畫的試驗，你是在台北的時候就中止呢？還是到了巴黎才放棄？

答：其實在巴黎時畫的也算是水墨，那時我們根本也沒想到什麼水墨，只是後來他們搞起來才喊出什麼「水墨畫」。我們只想到怎樣利用中國的工具，中國的線的特點，想辦法讓它發展。我是先有形象，後來就變成抽象了，直接到抽象的線裡去摸索。到了巴黎之後還是在搞那些線，用線來畫人。開始的時候用油彩畫過幾張，但油彩沒辦法表現得那麼隨心所欲，就改成用不透明水彩，後來知道有壓克力，就用壓克力來畫。

問：不過他們今天倡導水墨畫的，並不像你只要有中國畫的線就叫水墨畫，還包括有紙張的要素在裡頭。

答：我認為這並不是很重要，重要的是自己要表現什麼，才選擇用什麼材料。對於紙我也不主張要放棄，中國畫的材料所以會流傳這樣久，當然它是很好。但是時代不同，它的好也就不能支持了。比如像毛筆這種東西是要用手工

夏陽
吃包子（照抄梵谷
老弟的吃薯者）
1991
壓克力顏料、帆布
163×203cm

去做的，至於宣紙、墨不知道多少年前就已經做不好了。
它們都不太適合於今天工業時代的生產方式。

問：當你放棄了，或者不再使用中國材料之後，你接著用
的是西洋畫的材料，是否會感到利用西洋畫材所表現的，
顏料的應用也好，物體的掌握也好，和在美術館所看到的
作品有著一段距離？

答：我剛到義大利看到他們的古畫時就嚇了一大跳，我自
己知道這個東西我根本就畫不出來，就感到中國人是很自
然的比較注重線條。不過也有例外，我記得在李仲生那裡
學畫的時候，有一天來了一位不識字的老兵要學畫，他有

左頁圖：
夏陽　太子爺
1990
壓克力顏料、畫布
183×112cm

夏陽
獅子喞劍之六
1993
壓克力顏料、畫布
140×140cm

五十幾歲，但他只畫了兩個月就比我們畫得好，原來他在大陸上時是作佛像的，所以他的手經常接觸到物體的實質，和我們從小就寫字長大，對線比較親近的人完全不同，我們對面和體積的感覺很難把握住，而他就能夠輕而易舉地辦到。所以我覺得素描能畫到很紮實的中國人很少，這是有原因的，但這也並不是絕對的。

問：你的這種感覺，也許正是當年徐悲鴻來到巴黎看到西

夏陽
維納斯的誕生
1997
壓克力顏料、畫布
130×194cm

洋畫時的感覺,你以為是不是?

答: 我是另外一種想法,他們那種作法是失敗了,我們的作法也失敗了。人所追求的不外是物質和精神的豐富,政治上所以有變動,就是對不協調的重新再作安排,目的在於使之更豐富。中國這麼多年來是照著自己的系統發展下來,像近代大量地和西方交流是從來沒有過的,這一來,馬上就有人會想到去融合它們。其實也不必急,可以讓它共存,中國文化的特質不可輕易地去將它改變,我們才能深入到自己文化裡,融合的問題可讓時間去作解決。就是今天,外國的新派畫也不是每個人都喜歡,還有很多人是喜歡古的東西,甚至也有很多人喜歡東方的東西,所以可見每樣東西都各有它存在的條件,是可以共存的。當然,我們也知道時代是在進步中,這個進步是整個環境在轉變,而後才刺激到畫家從事新的表現,它是一個聯接一個地帶

夏陽　梅花
2006
壓克力顏料、
剪貼、紙
121.5×214.5cm

夏陽　盤古氏
2006
壓克力顏料、
剪貼、紙
120.8×215.5cm

動著在轉變。但每一樣東西還是依然有它的存在價值，所
以我反對因融合而有損它原先的精神本質，變成不倫不類。
事實上，以中國此一世界文化的重要地位而論，與西方文
化的交流還遠未達到應有的質與量的程度。

夏陽　高山仰止　2012　壓克力顏料、剪貼、畫布　275×190cm

問：是不是可以把這不倫不類看成初步接合的過渡階段的特殊現象？

答：在我來講的話，我是還沒法從這現象看出是怎樣的一個遠景。我依然覺得共存是一個很美的事情，因為共存就是豐富，對整個人類文化來講是很有意義的。如果談融合，為什麼要融合？我們得先要想這兩個字的意思。當然是因為我們覺得自己不合時代，為了要迎合時代，又怕喪失自己的尊嚴所以才產生融合這種思想。可是我個人也試驗過許多種融合，也看過許多人去融合，但都沒有成功，所以我認為融合這個問題暫時可以不去討論，一融合就必須放棄某一部分，不是這邊就是那邊，不然就談不上融合，這是很可惜的。這也等於是走折衷派，一條不痛不癢的路。

問：你現在是反對融合沒錯，但我很想知道，你在巴黎的時候是不是就已經在反對了？

答：我始終都是在融合這個圈子裡打轉，直到來美國畫這種畫以後才停止。

問：這種畫很容易就令你投進美國繪畫的發展體系裡，不論是技法、材料、觀念，以及展出的對象都是屬於美國社會裡頭的了。

答：我現在畫的是「超寫實」，它基本的東西是照片，不論那一個國家的人來畫也都是一樣的。

當我面對這東西的時候，自然想到許多問題，但個人也沒辦法解決這問題。它只是在高度物質文明之下所產生的機械性的一種藝術創作，它的特點是在於這機械是任何人都可以操縱的，不論是那一國人，這種精神，也就成為這時代造型的一部分。

問：從這一點又令我想到你在巴黎和在紐約這兩個階段的繪畫差別。在巴黎時是你剛從東方來到西方的一個生疏的都市，一切你都感到格格不入，所以你把那中國的線所組成的人物放在空曠的空間裡，產生了許多矛盾和衝突。後來你已能適應西方的城市生活，又來到紐約，就更容易投入紐約的社會，這一來你的人物和空間不但沒有矛盾，而且很自然就接合在一起，打成一片了。

夏陽
百顏聯作（部分）
1994-1996
壓克力顏料、畫布
60.5×45.5cm

夏陽
番鴨用衝的過荷塘
2014
壓克力顏料、
剪貼、畫布
245×366cm

答：不是這樣的，你知道我和美國的社會也沒有什麼關係，原因是我這一代的人真正關心的是中國的前途。

問：那麼在你的畫中是否也反映了你的關心？

答：畫中很難反映出來，因為畫是一個時代的造形，它不敘述一件事情，除非是一幅漫畫。

問：這樣你對國家、民族和文化的意願不就很難和藝術的創作配合在一起了？

答：還是配合在一起，它不是那樣的擺在一起，而是另外一個方法擺在一起，我說我一直是研究的態度就是這個意思。繪畫的要求和其他許多東西的要求是不一樣的，畫不能用來敘述一件事情，卻可以用電影或其他的東西去敘述。繪畫是對一個時代的形貌很敏感的東西，它讓這個形貌具體化，使人人都能看得見，這話講的很抽象，相信你可以瞭解。

問：如果這個意願不能直接從自己的行為中表達出來，是不是在內心也多少覺得有幾分空虛？

答：也不見得，就好像今天的談話，我為什麼要講這種話？那也是等於我的行為，我的願望的一部分，應該也是行動的，我們只盡所能做到的去做就是了。

問：在海外的中國畫家和居留國的關係，正如你上面說的並不密切，但自己也離開中國很久了，說來也隔了一層，這種兩邊受隔的藝術創作，是不是也能自成一個特色？

答：我想這種特色是有的，但只是個人的，在整個文化藝術的發展上並不重要。不過對中國的文化也會有所貢獻。

問：是那一方面的影響？

答：我想可以成為東西繪畫相接觸時的橋樑。我認為真正的中國畫家是在中國產生的，不可能是一個華僑替中國來創造文化，如有這種想法是沒有知識的見解。我們就好像這時代的試驗品，我們做了些什麼事情，也是誠心誠意地去做的，我們的成績就擺在那裡，這或許也有它的意義吧！

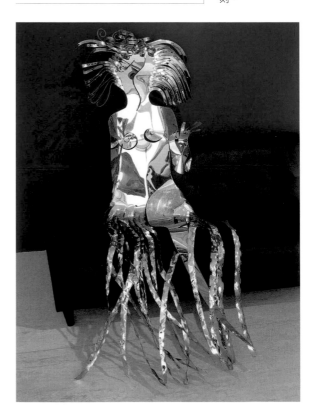

2018 年，台北市立美術館舉辦「夏陽：觀·遊·趣」大展，夏陽展出作品〈時尚女人〉雕刻。

蕭勤於藝術家雜誌社留影

蕭勤小檔案

蕭勤（1935-　）出生於上海的現代音樂與藝術教育世家。1949 年來台後，進入台北師範藝術科就讀，並隨李仲生學習西洋繪畫，為東方畫會創始成員之一。1956 年赴歐洲深造，長居義大利時期曾發起多項國際藝術運動與展覽。蕭勤的畫多取材自他對宇宙、自然的體悟，同時融合中西文化傳統與表現手法。蕭勤長期致力於藝術教育的推廣，為 2002 年國家文藝獎得主。2005 年他獲頒義大利「團結之星」騎士勳章、2016 年更獲國家二等景星勳章，現今定居台灣。

對我來說，作畫這件事的第一重要性，並非「作畫」，而是通過作畫來對我自己的人生始源的探討，人生經歷的記錄及感受和人生展望的發揮。——蕭勤

「創作」二字目前對我來說已無甚重大意義，蓋我所作的東西，並非我「個人的」創作，而是宇宙的生命力直接透過我的心手作出來的東西，我並非一個「創作家」，而只是一個「傳達者」而已。——蕭勤

問：你出國至今（1977）已有二十二年，國內畫壇及研究藝術者對你不免生疏、隔閡，所以我覺得要訪問你，必須從頭談起。我想請問你，你之所以從事畫畫，家庭的背景及傳統是否有決定性的影響？

答：是的！家父蕭友梅是位音樂家，我的堂姊蕭淑嫻也是研究音樂的，與德國已故名指揮家兼作曲家謝爾亨（Hermann Scherchen）結婚，他們的女兒蕭桐（Tona Scherchen）也是位傑出的前衛作曲家；我的另一堂姊蕭淑芳及堂姊夫吳作人則均是畫家。我自己在正式開始學畫以前，亦曾考慮學音樂，無奈家父去世過早（當時我僅五歲），失去了適當的環境，同時我也一直非常喜歡畫畫，所以就作了這個選擇。

問：那麼是否可以請你談談你開始學畫的經過？

答：我從小就喜歡亂塗，上小學與中學時，老師在上面講課，我就在下面亂畫一翻。直到十六歲（1951）時才正式開始學畫。但由於當時台灣並沒有一個正式的美術學校，所以我就選了台北師範學校的藝術科（今國立台北教育大學藝術與造形設計學系）。一個師範學校的藝術科，顧名思義，並不是一個培養藝術家的地方，當時教我的周瑛老師雖盡其所能，亦未能滿足我的需求。同年，由羅家倫先生介紹，我也去朱德群教授那裡學習素描數月，但是使我真正對於藝術有所了解（尤其是對有創作性的現代藝術），是從1952年認識李仲生先生時開始。那時，李先生在台北安東街有個又破、又髒、又暗的小畫室，在那裡跟他研究的學生除了我，還有歐陽文苑、夏陽、吳昊、霍剛、李元佳、蕭龍（蕭明賢）及陳道明等人。李仲生曾留學日本從藤田嗣治研究，並為當時二科會的會員，他用當時藤田教他們的反學院、注重個性發展的教授法來教我們，直接從

觀念上向我們灌輸理論，而從不
在畫面上修改，從心理上的了解
幫助我們每人發展自己的個性及
創作面目（我自己後來也曾用這
種方法在美國及義大利教繪畫和
素描），所以在一開始時，每個
人都向不同的方向發展，李仲生
一直強調：「創作的才能是要從
一開始就培養的，如開始時作學
院（即無個性的）的研習，日後
再想打破這個框框來作個人的創
作，困難甚多，甚至不一定能打
得破，多易變成「放小腳」式的，

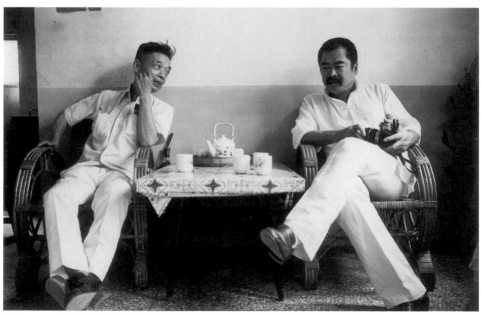

蕭勤　張力　1966
壓克力顏料、畫布
130×160cm
臺北市立美術館典
藏

搞得新不新、舊不舊的半調子玩意兒；更糟的是許多人便不自覺地一輩子作學院的、因循的作品，完全不知創作的生機為何物！」

問：現在再請你談談你自己作畫的歷程，及東方畫會的由來，和它對國內現代藝術發展的意義。

答：開始習畫時，我即對後期印象主義發生濃厚的興趣。先是塞尚，後即轉為高更（Eugène Henri Paul Gauguin），這是 1952 到 1953 的事。我從塞尚處學到對自然深入的觀察；從高更處學到色彩「內面性」的重要，開始加以強調。隨後，我即對野獸派的作家如馬諦斯及杜菲（Raoul Dufy）發生興趣並加以研究，從馬諦斯處我學得色面關係的運用；而從

蕭勤　Uvejr-9
1985
114×146cm

杜菲處我則開始研究線條的運用，那是在 1953 至 1954 年之間。李仲生發現我對色彩方面的興趣，就要我研究這些作家，同時要我們作很多素描及速寫，以加深對自然的觀察，更加強心手合一的運用。記得我當時曾與霍剛、陳道明、夏陽、吳昊等人到處去畫速寫，街上、茶室、台北火車站等，均是我們常常光顧的去處。1954 年後，我也對克利發生興趣，尤其是他那像書法一般的作風，同時我也開始從中國京戲中取色彩的營養；1955 年，我開始作抽象的東西，頗受克利的影響；1957 年作書法式的抽象素描，那時開始對米羅（Joan Miró i Ferrà）發生很大的興趣；但真正的自己面目開始時，尚在 1958 年末，那時用油畫色彩稍受中國書法的影響而作對稱形式的表現，有些畫後來發現與日本當時

蕭勤　張力　1966
壓克力顏料、畫布
130×160cm
臺北市立美術館典藏

留法的畫家菅井汲在作風上頗接近,但我在作這些畫時並不認識他的作品,而且這些作風接近的作品中,有些我尚比他早作一、二年,在藝術製作上許多時候有偶合的發生,並不值得見怪。1961 年,我完全放棄油彩的運用,而改用墨水及不透明水彩在布上作畫,或許由於我是中國人的關係,總覺得油彩的表現顯得滯沌,無我所需的空靈及透明的感覺。這個轉變已從 1960 年開始,我當時開始在中國棉紙上用有色墨水作了很多畫,覺得很適合我自己的表現需要,但一在畫布上用油畫來畫時,這種感覺就沒有了。經過一再嘗試的結果,我終於自己準備畫布,以適合其用水性顏料的、稍為吸水的特質,然後用有色墨水在那種布上作畫,終於達到我要表現的效果。

左頁圖:
蕭勤　大火山
1985
壓克力顏料、畫布
187×112cm

在這裡我必須強調一點，即是我個人作畫「觀念性」
的問題，亦即我作畫的「心理趨向」。對我來說，作畫這
件事的第一重要性，並非「作畫」，而是通過作畫來對我
自己的人生始源的探討，人生經歷的記錄及感受和人生展
望的發揮。換句話說，我的作品的基礎，與其說是純藝術
的、或純繪畫的、或唯美的，不如說是更屬於哲學、玄學
及神祕學探討的範疇。那麼有人一定會問我，你的畫與繪
畫有什麼關係呢？為什麼你不用筆寫，而用畫筆去畫呢？
對於這些問題，我可以分二方面來回答：第一，無論何種
純美學的、唯美的，或純繪畫的繪畫，由於必須強調技法
及技巧，對唯美的自我欣賞，由於缺乏精神性深度的探討
作後盾，很容易流為裝飾性很重而帶匠氣的，近乎工藝的

蕭勤　紅雲之王
1986
壓克力顏料、畫布
83×93cm

作品。第二，由於我自己要避免上述這點危險性，且有許
多精神性的感受並非用筆紙可以寫得出來的，加上我自己
對繪畫的感受性較近的傾向，在畫面上我較易表現出其他
方法不易表現出的感受與意境，我才選用繪畫這條路。

　　現在說明了我繪畫的「心理趨向」之後，就必須談談
我自己的心理及精神探討的研究過程。我的家庭背景在這
方面可說是一個人文主義及神祕學的混合，我父親是一個
純粹人文主義的自由思想者，我外祖父是一個基督教牧師，
而我母親則是一個非常虔誠的基督教徒，她對基督的信仰
是極熱忱的。這兩種思想的傾向，無疑地在我的心理發展
上發生了重大的影響。一方面，在意識上，我是屬於哲理
的，分析的，實證的；另一方面，在潛意識上，我是屬於
玄學的，宗教神祕學的，綜合的傾向。我自己的「二元性」
可說是從我一出生就開始，從小我就對自己的人生發生懷
疑並時有作探討的需求。最早我對宗教的接近是基督教，

那是由於我母親的關係。但隨後我即發現，單單從基督教的教義裡去尋找，並不能滿足我的精神需要。出國後，1957至1958年時，更由於生活在西方環境，受西方文化衝擊之後，轉而對東方哲學大大發生興趣，開始研讀一些印度的神祕學著作及老子的哲學，它們都給了我極大的啟示，也開始了我對生命和宇宙和諧與均衡的追求。1960至1961年，我的畫就在老子哲學的二元性的影響下產生，我常用流動與固定形式的對照來表現「動」與「靜」、「時間性」及「永恆性」；用透明及不透明的色彩表現「內面性」與「外面性」、「精神性」與「物質性」；同時，也在畫面中運用中國特有的「空靈的空間」以作精神的冥想。1962至1965年，色彩開始加強，技法仍同前，形式回到對稱，常用太陽的形式作象徵性的、精神性的擴張及震動的表現。1966至1974年間，則改用壓克力顏色，畫面回歸為極單純，更強調二元性的對立及張性，加上色彩強烈對照的震動性，試作冥想及靜觀的構圖。1970至1973年間，更作過一個時

蕭勤　修禪　1977
水墨、紙本
尺寸不詳

蕭勤走過草叢。

期金屬的浮雕，多用銅及不鏽鋼來作，作品表面亮如鏡子，
更加強人與其周圍世界對比的二元性；同時也作了些不鏽
鋼的雕刻，在觀念上仍是二元性的，常用尖銳及單純的形
狀向無限的空中「伸入」。1974年後，從對神祕學及老子
哲學的研究更對佛學及禪宗思想嚮往，終於在1975年放棄
了這些無機的、化學的表現工具（諸如金屬，壓克力顏料
等），回歸到極淡泊的紙，墨水及棉布（不裝內框的）的
運用，表現方法亦變為極淡泊與自然，毫無做作，順其心

性發展而工作，完全是直覺的、冥想的、無計畫的，嘗試著以極虛懷的心境去接受宇宙的，自然的生命活力來直接傳達在畫面上。「創作」二字目前對我來說已無甚重大意義，蓋我所作的東西，並非我「個人的」創作，而是宇宙的生命力直接透過我的心手作出來的東西，我並非一個「創作家」，而只是一個「傳達者」而已。

現在讓我再來談談東方畫會。東方畫會的意念，早在我們當年一同在李仲生畫室裡習畫時已下種了，但正式成立時是在 1957 年，開始的成員是：李元佳、吳昊、陳道明、夏陽、歐陽文苑、霍剛、蕭龍和我，共八人，一度曾被稱為「八大響馬」。這是中國第一個介紹抽象藝術運動的畫會（李元佳與陳道明在 1953 至 1954 年間即開始作抽象畫，蕭龍與我則在 1955 年左右），因國內畫壇當時一般作風極為學院與形式主義，這批小伙子年輕氣盛，想對學院的傳統突破與革命。我於 1956 年出國去西班牙，除了曾在歐洲各國，如西班牙、義大利、西德、奧地利等許多大城市舉辦東方畫展，更曾邀請西班牙及義大利許多年輕及有名的前衛作家送作品來台展出。雖在當時這些工作不曾獲得應得的結果，但事隔二十餘年，從現在國內現代繪畫的發達及茁壯看來，似乎我們當年播種的傻勁並未白費。

問：請談談你在國外二十多年來作畫家的生涯，及對西方藝術市場的看法？

答：由於 1950 年代初期國內現代藝壇如沙漠般的荒涼，為了我自己對現代藝術的研習，遂產生了出國的需求。1956 年，西班牙政府提供我國五十名獎學金的名額，我參加考試，幸獲考取，因而出國。但去西班牙後，我並沒有上一天

學，因發現西班牙當時的美術學院與我國一樣，保守及學院
之至，毫無可取，不如自己研究。當時我即與西班牙的前
衛畫壇發生了接觸，認識了數位非形象藝術的名家，諸如：
達比埃斯（Antoni Tàpies）、索拉（Antonio Saura）、米拉
雷斯（Manolo Millares）、庫克沙爾特（Modest Cuixart）、
達拉茲（Joan-Josep Tharrats）等等，漸對當時前衛藝術的傾
向有了了解，同時我也自己作畫，並開始與巴塞隆納一間
大畫廊——賈斯柏畫廊（Galerie Sala Gaspar）合作，生活問
題漸獲解決。1959 年初，由於在義大利佛羅倫斯的數字畫
廊（Galleria Numero）開畫展，來到義大利之後，就在米
蘭住下來，漸結識當時的前衛作家，例如：封答那（Lucio
Fontana）、卡斯特萊納（Enrico Castellani）、曼佐尼（Piero
Manzoni）、本治（Enrico Baj）、杜瓦（Gianni Dova）、克
利巴（Roberto Crippa）等等。1960 年曾開始旅遊西德，亦
認識了一些法國藝術家，但因與賈斯柏畫廊合同結束，生
活困難，直到 1961 年開始與米蘭的馬克尼（Marconi）合
作（編按：當時尚無馬克尼畫廊。喬治·馬克尼於 1965 年
開設馬克尼工作室（the Studio Marconi），不過在那之前他
已開始作畫商活動，該工作室後來發展為現今的喬治·馬
克尼畫廊（Gió Marconi gallery），是世界上最重要的現代畫

廊之一），生活才又獲得解決。1963年更透過馬克尼與巴黎有名的現代藝術畫廊（Galeried Art Contemporain）合作，當時與該畫廊合作者更有馬修（Georges Mathieu）、吉耶特（René Guiette）、波莫多洛（Arnaldo Pomodoro）等重要藝術家。我第一個個展是 1957 年在巴塞隆納附近的一個馬答洛市（Mataró）的市立美術館舉行，從那以後，我在西、義、法、德、比、瑞士等國各大城市舉行過近八十次個展，有

蕭勤 大限 8h
1994
壓克力顏料、畫布
100×100cm

蕭勤　Sawadhi-12　1995　壓克力顏料、畫布　100×130cm

蕭勤　Sawadhi-22　1995　壓克力顏料、畫布　80×80cm

蕭勤　Sawadhi-24　1995　壓克力顏料、畫布　70×80cm

許多是畫廊間合辦的，一部分是被邀請的，也有一部分是自己交涉的。開畫展賣畫並非一件易事，而且我的畫也並非屬於好賣的一種，除了一部分的畫展由畫廊間合辦，畫已在展出前賣出之外，其他多是蝕本的畫展。這點與西方繪畫市場的整個工作體系有關係，將在稍後談及。

1964 至 1965 年間，我也曾去巴黎及倫敦生活及工作過。從 1960 至 1969 年間，我常去西德工作及開畫展；1967 至 1972 年間，我常去紐約，並在那裡住過兩、三年，你一

蕭勤　向拉賓致敬
1995
壓克力顏料、畫布
70×60cm

定會問我，為什麼我總是回到義大利來呢？西德、巴黎、
倫敦、紐約都是今日世界藝壇重地，也是藝術市場重地，
當然米蘭也不例外，我之未在其他各地長住下來的原因是：
第一，我不喜歡德國及德國人的沉重、困悶；第二，我不
喜歡英國，尤其倫敦畫廊的門戶主義及種族主義，他們往
往開口就告訴你他們只對英美的藝術家有興趣；第三，巴
黎是我相當喜歡的城市，但他們也頗有門戶之見，且作風
頗保守，對繪畫的看法是頗「傳統」的。同時我曾一度失
去了租市政府畫室的機會，後來我的法國畫商達爾疆（M.
D. Arquian）（即現代藝術畫廊老闆）去世，一度與我合作
的波布畫廊（Beaubourg gallery）亦未有好的發展，由於這種
種原因，我未能長住下來，或許是無緣吧！第四，紐約我
也非常喜歡，同時也是藝壇非常活躍的城市，我曾住過二、
三年，但覺得紐約繪畫市場給藝術家的壓力太大。美國人

蕭勤
為了中東的和平
1995
壓克力顏料、畫布
80×80cm

好奇求新，但缺乏精神深度，藝術品與其他商品一般，講時髦，如你不跟時髦，則永遠打不入中心圈子去！（即使你跟時髦，也極難打入中心圈子，蓋紐約畫壇均由猶太人或同性戀者們控制。最走運的是美籍猶太同性戀者，其次是美籍一般白人，第三為英、德及北歐人，第四為南美及拉丁國家人，第五為美國黑人，第六為日本人，第七為中國人也！可見中國人地位之低，處境之慘。大家都赤手空拳打天下，更不似日本人一般有國家支持。）談到這裡，我不能不談談西方的藝術市場，這是一個道道地地非常現實的市場，畫商是經紀老闆，畫家們是交易的商品，批評家們多數是與畫商合作，以開闢藝術的市場或促進生意的交流，這是一般西方資本主義國家的通常情況。但這並非完全否認其中也有真正為藝術的批評家，及愛好藝術而提拔

蕭勤　綠天　1995
壓克力顏料、畫布
50×70cm

畫家的畫商，只是為數極微而已。各地的畫商及批評家們多捧他們本地的藝術家們，因有地利人和之便，外國的藝術家們除非在一地長住下去，樹立社會關係，否則是很難進入西方畫壇的中心圈子去的，尤其是我國藝術家們，儘管在國外奮鬥數十年，能有這種世界性的權威地位的尚未見到，這並不是我國藝術家們的才能不夠，而是由於其他諸多因素，真是可悲！我國的藝術家們能在國外稍有地位，都是赤手空拳打出來的，已非常值得敬佩。那麼你一定會問我，為什麼在如此寄人籬下的困難情況中，我們尚願在國外工作而不回國呢？這裡也有許多難以告人的苦衷，諸如此間的文化環境及藝術氣氛比國內好，此間思想及創作上的自由等等，加上藝術市場雖有種種弊病，但它總是維持藝術家生活及製作的泉源之一（我的意思是，藝術家們

若要能自由生存及製作，不受市場的牽制，唯有國家支薪來培養，這可不也是培養將來一國文化資產的方法嗎？），我自己在義大利長住下來，也就是因為這上述的種種原因，同時義人一般欣賞及愛藝術的人很多，從上至下社會各階層都有，這是許多國家所不及的。

1976 年，蕭勤於米蘭畫室作畫神情。

問：請你談談你們 1961 年在米蘭創辦的國際龐圖（Punto）國際藝術運動，及最近（1978 年）創辦的太陽（Surya）國際藝術運動好嗎？

答：1961 年，我在米蘭同李元佳、義大利畫家卡爾代拉拉（Antonio Calderara）、日本雕刻家吾妻兼治郎發起龐圖運動，義文「Punto」中文是「點」之意，其精神是以東方靜觀的哲學為出發，融合西方空間性的探討，作一個新的世界性表現嘗試，以使西方的物質文明和東方的精神文明能均衡及和諧。我們曾在義、西、德、荷等地展出，在台北也

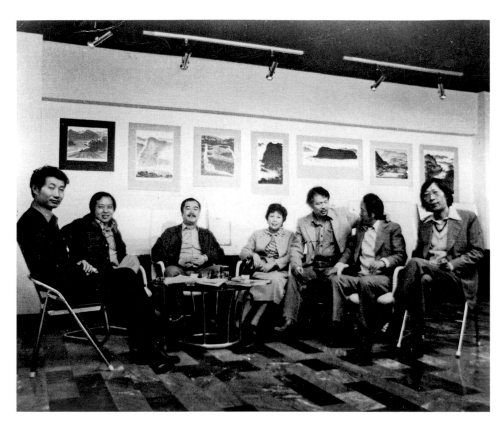

由黃潮湖主辦展出過，後來響應參加的各國藝術家們頗多。
但正如許多藝術活動一樣，龐圖運動也未能永存，由於人
事的關係而漸漸解體了，不過它的精神卻還是有價值的，
這也是最近我又和其他六位藝術家們：英國藝術家提爾森
（Joseph Charles Tilson）、日本藝術家吾妻兼治郎、奧地利
藝術家托奎斯特（Jorrit Tornquist）、埃及藝術家薩阿德（F.
Guda Saad）、義大利藝術家羅布斯提（G. Robusti）、德國
藝術家蓋格（Rupprecht Geiger）創辦太陽國際藝術運動的原
因。「Surya」是梵文太陽之意，即太陽是一切生命的泉源，
而這是一個向生命深處意義作哲理及神祕學探討的藝術運
動。今年（1978 年）3 月間我們首次在米蘭展出並舉行座談
會，不但有許多藝術家們參加，更有許多哲學家及神祕學

研究者們參加，甚具歷史意義，我們將來將在其他義國城市及在奧國、德國和開羅展出，也可能有其他的藝術家加入，這也將會成為一個重要的國際藝術運動。

問：你對今日世界藝術活動一般的看法如何？你覺得藝術今後應往何處去呢？

答：這是一個牽涉非常廣泛的問題，要詳細的來解答及討

1985 年，蕭勤作畫時留影。（攝影：李銘盛）

蕭勤於 1981 的水
墨作品。

論是可以寫一本書的，不過我在此僅就個人的看法及意見
來稍微談談。今天世界藝術已發展到一切無所不可、無所
不為的階段，一切稀奇古怪的意念，只要人的幻想可以到
達，都有人做了，或嘗試了，這個結果是典型的西方實驗
分析式的探討，完全從橫的方面發展的，物質的、社會的、
政治的及人間性的。然而我們回過頭來看看，在縱的方面，
精神深度的研究卻是貧乏得可憐（也有一些美國加州的年
輕藝術家們用東方神祕學的探討線索來製作，但亦只是在
實驗的、奇異的、異國趣味的、表面的作時髦的翻版式作
品，對真正精神的永恆性研究卻尚未見到）。我覺得今日
東方的哲理傳統及其對人生真理探討的精神財富之在藝術
表現方面的運用，比其他任何時期來得更重要，唯有將它
以深思的方式用入今日藝術的表現中，才能將這個世界從
完全物質化、消費化及其精神、心理的危機中扭轉及平衡
過來，使生活及生命和諧化。我覺得這也應是今後世界藝

蕭勤獨照。

術應走的傾向，而我們在米蘭創辦的太陽（Surya）國際藝
術運動，希望能慢慢成為這個傾向的一個起端。

問： 最後我想請你談談藝術的時間性與空間性、你對中國
現代水墨畫的看法、及中國現代藝術適合走的道路，和你
對國內藝術工作者意見如何？

答： 這也是幾個牽涉非常廣泛而可以寫幾本書的問題，由
於篇幅有限，我只能在這裡作純粹「一己之見」的簡單答
覆，並希望你指教。我認為「真正的」藝術，是沒有時間
性與空間性的，它的價值是永恆的，它的精神性是源遠流
長的。是的，在藝術中也應該反映其時代性及其民族性，
但藝術絕不能只被時代性及民族性二個因素困住，這二個
因素只能作其出發點。在橫的方面，應從民族性進入世界
性，在縱的方面，應從時代性深入為永恆的精神價值研討；
換句話說，中國現代水墨畫之是否的爭執，我覺得是不必
要的。水墨只是繪畫技法的一種，其運用之適當與否完全
看這個藝術家的製作觀念如何而定，如這個藝術家能真正
了解藝術的精神價值、其創作泉源之由來、及其對人生底

奧秘之解答的重要性，那麼他無論用何種技法都是無所謂的，只要那種技法能適合他所要表現的即可；但如果這個藝術家對這些藝術的永恆價值無深刻的了解，只是抓住某種表現的技法，以為如此就可以保存其民族及文化的傳統，及將此種技法「現代化」一下，就有了其時代性，那未免太膚淺、太表面、太學院、太站在真正藝術大門之外了！總之，最主要的是思想及觀念應領導技法，而非技法來領導思想及觀念，這是本末的問題，絕對要弄清楚，才能真正地在「藝術的境界」裡工作而產生「真正的」藝術作品。

中國有無限的精神財富，只是看我們這些後來的子孫如何去運用，如何去了解其深刻的精神性，如何使其成為有生命活力的發揚；但如我們只知死抱佛腳，食古而不化，作表面工作的假衛道士的話，不但我們自己找不到藝術創作的泉源，更可悲的是中國精神文化將漸趨死亡。

世界今日各種五花八門的藝術表現形式是可以觀摩及研究的，但我們必須作有智慧的比較及選擇，必須先把自己的觀念及思想弄清楚，千萬不要盲目跟從，因為藝術的表現應是深遠永恆的，而非暫時的、實驗性的，應是廣闊、有生命活力的，而非局部的、滯凝的。

我想暫時用這些話來作結束，大致上也應可作為你最後幾個問題的回答，我很希望以後能有機會和你及許多讀者們作更長及詳細的討論，目前先謝謝你，及謝謝《藝術家》雜誌。

蕭勤贈與作者之手稿。

1977 年，彭萬墀於巴黎工作室留影（攝影：何政廣）

彭萬墀小檔案

彭萬墀（1939-　），出生於四川。畢業於師大藝術系，早期作品多以抽象畫為主，為五月畫會創始成員之一。1965 年前往法國，畫風大變，改以超現實手法表達他對人生的看法和當代政治的批判。1977 年他成為首位獲邀參加「卡塞爾文件展」的華人畫家。彭萬墀特別擅於素描，更曾被法國《費加洛報》（Le Figaro）評論為「素描之王」，作品現藏於歐洲各大美術館。2019 年，巴黎現代美術館為其舉辦個展「看」（Regard）。

彭萬墀

Peng Wan Ts

1939-

一個藝術家怎樣地和他的生活經驗發生關係，再從這裡面提昇出來。
一方面它有藝術性，它由現實開始，最後走到藝術的形而上。
——彭萬墀

藝術是每一個人的完成，是完成他自己，是不能比較的，
每個都是唯一的。——彭萬墀

藝術並沒有好壞的問題，藝術是一種掙扎的問題。——彭萬墀

　　1964 年在台北省立博物館看彭萬墀個展之後，就沒有再看過他的畫了。
近年來，聽說他旅居巴黎，潛心作畫。1977 年 9 月初我到巴黎時，特地前
往他的畫室看他的畫。十二年未見面，彭萬墀的畫風完全改變了。我們的
談話就從他初到巴黎談起。

問：你是在那一年來巴黎的，當時是在什麼動機下想來巴黎？
答：我是在 1965 年來巴黎的，那時畢了業當完兵就來了，來的主要目的是
學習，在國內對西洋美術因無法看到原作，沒有辦法充分瞭解。自鴉片戰
爭以後，西方文化和東方文化的交流是不可避免的，所以我是抱著一種學
習的心情出來的。

問：初到巴黎時繪畫風格是否有所改變？

1964年，左起：何政廣、彭萬墀、劉國松、何肇衢，在臺灣省立博物館與彭萬墀的作品〈春之犁〉合影。

右頁上圖：
1964年，彭萬墀在臺灣省立博物館準備個展時，與巨幅畫作〈歸〉合影。

右頁下圖：
1965年，彭萬墀與段克明於巴黎合影。

答：我自己的風格還是持續台灣的風格，一方面我的具象風格一直沒有斷過，另一方面在國內學習階段對西方的抽象也繼續從事探討。

問：當時巴黎畫壇的情況怎樣？和現在有沒有不同？
答：剛到巴黎時對我最親切的還是古畫，現代畫則在畫廊裡都可以看到，而現在則是各種流派都有，巴黎是一個各種流派並存的畫壇。對我個人來講，最有興趣的還是看到歐洲整個縱面而非橫面的藝術。當然，剛到法國時，對這整個縱面的歷史感受相當大。

問：有多久的時間才走上目前這種繪畫的風格？
答：剛來的時候，由於種種生活問題、居留問題，最逼近的是如何一方面解決生活的問題，一方面解決藝術的創作。

對我來講，當然希望能依靠自己的創作來生活，但是剛來時仍持續台灣的路子，後來在這裡的畫廊看畫，找到一個畫廊，是經營抽象的，那時朱先生也在那邊，畫廊的地點在第七區，現在這個畫廊搬到靠近香榭麗舍去了，目前還在，它也有一些雕刻家，但最主要是走抽象的路子。

問：你和這個畫廊的關係有多久？

答：我在這個畫廊曾開過一次畫展。當時我仍舊畫著我過去的畫風，到後來我一方面看畫，在一年之中，不但在繪畫上，各方面都進行反省，譬如自己的生活等，尤其是對中國的歷史，我從小就感興趣。

問：來到巴黎後，有什麼特殊的事物，使你的畫風產生改變？

答：來到法國後，有兩件事

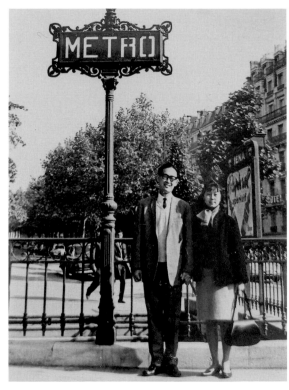

彭萬墀　港口
1961　油彩、畫布
54×65cm

對我有重大的啟示，一件就是看到梵谷的墓地，到了歐維
（Auvers-sur-Oise）那個城鎮，可以看到他的藝術和他的生
活經驗是完全貼合在一起的。我過去在師大藝術系（今國
立台灣師範大學美術學系）的時候，時常到火車站去寫生，
畫吃蚵仔煎、還有彈琴唱〈桃花過渡〉。記得在系裡一年
級時，剛好有觀摩會的展出，很多人都不同意，認為這種
藝術可能藝術的感覺不夠。在當時，師大藝術系裡這類的
畫很少看到，大家都走波納爾（Pierre Bonnard）的路子，當
時在繪畫技術上當然還是不夠，但是自己一直想把藝術和
生活經驗結合。學生時代，我們瞭解了西方近代繪畫的發
展，一方面畫靜物、風景、人物，但另外一方面，我還是
有一種慾望，要畫自己生活經驗裡所看到的。比如到福隆
去、到淡水去，那些漁民、漁船，你也記得過去我畫了不少，

彭萬墀　淡水河
1961　油彩、畫布
60×83cm

台灣炙日下的小孩，肚子凸起來的身體，當然那時的表現是很直覺的，並沒有特別經過腦筋去思考這些問題。那些畫我在台灣時畫了相當多，但在另一方面，我是持續研究性的繪畫，一直到抽象畫，我得到了一本史坦耶的畫冊，對他們的技巧與探討很感興趣，因此也在這方面一直試探。所以來到巴黎後情況立刻不同，因為在巴黎不但是一個繪畫的問題，而且是多面的，比如我過去的記憶、對中國社會的再反省。每一個到外國來的藝術工作者，對中國的文化隔得遠一點，反而比較客觀的來看中國文化。

問：另一件給你啟示的事是什麼？
答：那是我到阿姆斯特丹看林布蘭特的畫，給我的印象非常深刻。過去在台北時，我很喜歡他的畫，尤其在做學生

的時候，對他所畫的風景和繪畫性非常感動。來到羅浮宮一看，看到相當多林布蘭特的作品反而不會感動，幾乎不知如何看，感覺就有點失望。直到將近一年的時候，我到阿姆斯特丹國家博物館（Rijksmuseum）看他的畫，這情況

1967 年，彭萬墀在法國羅浮宮臨摹拉圖爾的作品〈牧羊人的崇拜〉。

1979 年，左起：楊允達、熊秉明、彭萬墀、林風眠、朱德群、段克明、董景昭、馮葉於朱德群畫室合影。（攝影：王曼詩）

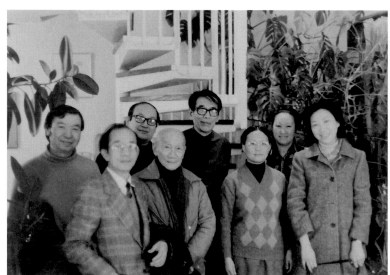

左圖：
彭萬墀
段克明畫像（彭
萬墀在巴黎的首
張畫作） 1965
油彩、畫布
41×33cm

右圖：
彭萬墀
黑、紅、金與書
法的組成 1966
油彩、畫布
100×81cm

就馬上不一樣了，他的畫給我一個很大的衝擊。我覺得這
兩個印象很清楚地告訴我，一個藝術家怎樣地和他的生活
經驗發生關係，再從這裡面提昇出來。一方面它有藝術性，
它由現實開始，最後走到藝術的形而上。當然這是我個人
的感受，並不是說所有的藝術家都要這樣。

問：你有沒有在你的畫裡表現你的生活呢？

答：對，我馬上就要講到這一點。當時很可貴地我交到一
位朋友——雕刻家前輩熊秉明先生，我來到巴黎在一個咖
啡館裡和他認識，他看到我的抽象畫也覺得有些可取。我
在畫抽象畫的時候，也希望把地方性的顏色、中國文字的
符號結合成一種形式。當時他看了以後，稱之為象徵的表
現主義。後來我畫得不能滿足，這感覺是我在台灣時一直
就有的。我發現自己一直沒有把形象去掉，一直在畫有形

象的東西。也就是抽象對我個人，我覺得不能滿足，可能是跟我過去的心理背景和我個人的經歷，使我對藝術的需要，感覺是一種必然的。現在所談的是我個人的經驗，所以講的也是主觀的看法。結果來到法國後，我就愈來愈覺得對我自己不能滿足，當時席德進也在法國，他覺得我的畫不壞。於是在 1966 年，在我一次旅行後的一次展覽會進行期間，我的作風就變了。當然，這在事業上講起來，對我是不利的，因為舉行一次展覽不容易，而且他們也答應我第二次的展覽會，推薦我到沙龍去，結果我也顧忌不了了，因為我覺得藝術的內容對我還是最重要的。當然，我們在外面生活也是很困難的，也希望能夠很快地一方面顧到生活，一方面從事藝術，但遭遇到那種情況時，只有犧牲另外一部分了。那時回頭畫什麼呢？剛開始的時候我畫的是一些記憶裡面的農人、老太太、算命的、畫農家的祖孫三代。

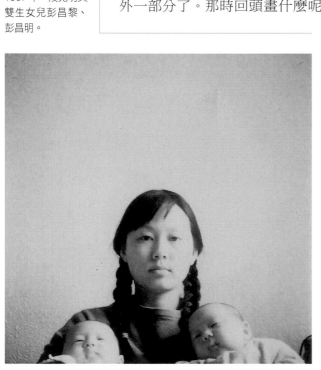

1967 年，段克明與雙生女兒彭昌黎、彭昌明。

問：我看你畫展的目錄上，有一段時期是以嬰兒、合家照為主題，怎麼想到去表現這些題材？

答：開始是畫我自己結婚的婚禮。後來我太太等待孩子的來臨，在那時，忽然感覺到藝術應該非常落實的來做，不

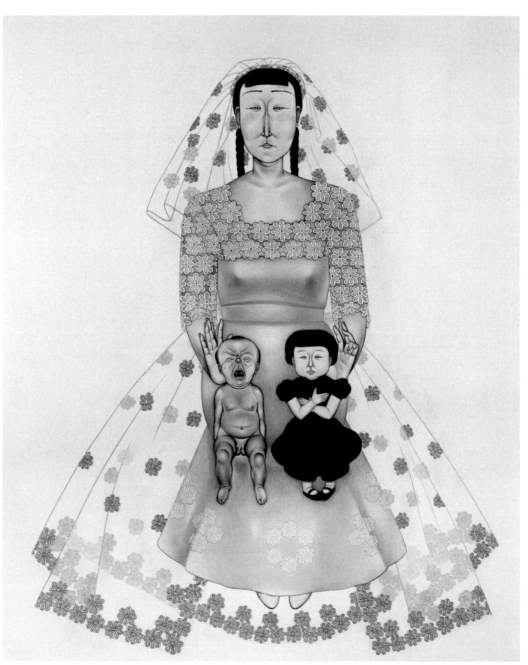

彭萬墀　新娘　1968　油彩、畫布　162×130cm　（圖片來源：Serge Veignant）

彭萬墀
家庭──三聯畫 I
1967　油彩、畫布
195×130cm

要去想畫一張偉大的畫，只要老老實實地把實在的生活反映出來，反映之後，在這段時間裡，我畫我的太太，甚至於畫我的母親，以及過去所拍的合家照。風格從那時很自然地轉變，但我並不是故意造成一種風格，那時在巴黎以寫實為手段的才開始，事實上我並不需要寫實，我只覺得為了要表現自己。那時我也沒有到畫廊去，和所有的潮流都脫節，但我也不去管它。那時我自己想畫到一個相當階段，我就回台灣，到台南或離開台北去教書。而且，我過去在台灣的時候也常和何肇衢談起在中山堂的黃土水問題，我來巴黎時也曾提過，離開台灣時也去看了一次，所以那時我想回到台灣後，可以畫一點自己真正想畫的畫，不要太大。這些都只是我當時的一些想法。結果，我畫了一件三幅連作的〈家〉。

問：在這幅〈家〉裡面，是否想刻畫某種特定的主題？你如何處理這些主題？

答：那是 1966 到 1967 年間。這張畫花了很久的時間，夏陽和謝里法他們都看到我畫這張畫，我畫的是一個嬰兒在籐椅上哭啼，那張籐椅來自過去所拍的全家福照片。有我的

左圖：
彭萬墀
家庭──三聯畫 II
1967　油彩、畫布
195×130cm

右圖：
彭萬墀
家庭──三聯畫 III
1967　油彩、畫布
195×130cm

父親、母親，但我都把他們改變了，像我哥哥的個性這些我都把它改變了，最後只變成一個空的籐椅，椅子也破了。那時我另外一個畫的主題是「父、母、子」，因為我覺得這是一個最原始的社會構成單元，也是生命的起點。男、女的結合，然後就生育，這時背景突然消失掉，可能是中國人到了外國，就變成只有幾個人從地平線上跑出來，背景就是白的。那時我倒有個想法，就是過去在中國看到許多臉，譬如公教人員的臉，不太注意，也沒有什麼表情。但我們也不能很暢快的談，因為這是非常複雜的事，牽涉到許多社會上令人煩惱的問題，我們就暫時不談。那個階

彭萬墀　抱著娃娃的嬰兒（藝術家之女──昌明的肖像）　1968　油彩、畫布　61×46cm

段我差不多畫了四年，我自己的風格也能相當自如的運用繪畫語言了。而且很奇怪，這樣畫以後，我雖然仍然看別人的畫，但再也不像過去學習階段時，一直受到別人語言的干擾。突然地，在巴黎這個地方，一個藝術工作者可以找到他自己的地位和自己的說話語言。你看梵谷從荷蘭來到巴黎時，也受到印象派的影響，經過一段巴黎的生活，他突然到阿爾（Arles）去了，以後他的風格很自然地就出來了。但是，我並沒有故意地去找一個風格，在台灣的時候大家還談這個問題，但是出來以後，就完全沒有了。我覺得每看到歐洲歷史上的藝術工者的回顧展，每次回家後都不斷的思考，他們就是很靜默地把他們內心的感受說出來。那是非常自然的一種形式。1969 年的時候，雖然在台灣賣了一些畫，我在國外生活經濟仍是一個很大的問題，

我來的時候就想到要回去，而且藝術也和潮流完全脫節。那個時候，我太太對我說：「你畫了這麼久的畫，應該要給人家看一看。」我那時想，這倒不必。她就把我的畫拿給巴黎一家畫廊的藝術主管看，他很奇怪地馬上來看我。

問：那是那一家畫廊？

答：是當時的貝爾那（Galerie Claude Bernard）畫廊。這畫廊當時在巴黎是相當不錯的一家，它大半支持具象的雕刻和繪畫，尤其是雕刻，在巴黎是最重要的一家畫廊。那時他看了畫就問我，我也很老實地把畫拿給他看，就因為他這樣對我的幫助，後來很意外地便留在巴黎。這已是八、九年前的事情。當然，在這八、九年之間我的畫風還是不斷地在蛻變。

問：現在你是在那一間畫廊？

答：現在我是在卡爾·弗林克畫廊（Karl Flinker Gallery）。我跟這個畫廊並沒有事業的合作，因為當時我剛起步，而這間畫廊多半的作品是歷史上的作家，或現在在畫壇上活動已很久的畫家，它只是幫助我而已。現在與我合作的是另外一

彭萬墀在卡爾·弗林克畫廊的個展開幕時，與卡爾·弗林克合影。

彭萬墀　婦人抱狗　1974　油彩、紙　100×81cm　（圖片來源：Serge Veignant）

個畫商。

問：你在台北接受的繪畫技術在巴黎能不能適應？

答：我是覺得這樣：國內有幾種說法，一方面是主張絕對的西方化，一方面是絕對的東方化，其實我覺得繪畫的技術問題，我們不能絕對地定出一個道理來，但像許多從來也沒有學過畫的人也可以畫出好的畫，因為藝術的可能性和人的可能性一樣多。不過以我個人的經驗來說，我們所生活的時代是最複雜的環境，因為我們生出來的時候，鴉片戰爭已經發生很久，西方文化和中國文化已經非常地衝激，這不但是我們，就是在整個時代裡，不論那一方面，都是同樣的遭遇。而這時，如果我們膜拜似的無條件接受，這也是值得反省的，但如果我們無條件地去排斥，這也是不可能的。

問：尚未來到巴黎時，對歐洲繪畫的認識與你來到歐洲後所看到的，有什麼距離？

答：以我個人的經驗，我在師大讀書的時候，看了許多畫冊，並且自己也實際地去畫。我想由國內到國外來，對西洋美術史先有個基本的認識還是比較方便，比如看畫時能有個方式去看。像現在國內印了許多新畫冊，這就比我們過去好得多。過去我自己在國內，由於興趣而作了一個通盤的認識，所以來到歐洲後，看起來並不覺得距離太遠。而且我在當兵的那一年和何肇衢一起去了日本，為的就是看得遠些，有個最初步的認識。結果我來到巴黎的時候，和謝里法談起，他就覺得他來到巴黎之後才對美術史再搞一遍。所以國內的美術工作者大半對這比較陌生，一出來

之後，大量的藝術品擺在面前，就不知道應該怎麼去看。當然這問題我覺得我們自己也有責任，因為過去留外的藝術工作者沒有這麼多時間來介紹。所以在日本的時候，我們就常常談起當時所作的西洋美術史，每一章都由畫家來執筆，像岡鹿之助等人，他們本身對某一方面有研究。我現在仍然覺得，我們對西方仍然感到相當陌生，當然你批評它是可以的，但是在陌生的情形下來批判，這倒是很可惜的，因為文化可以交流，他山之石可以攻錯。你看現在在歐洲文化上非常重要的東西，我們完全沒有接觸到，我們還是在印象派之後才有大量的介紹，不知這樣說你有沒有意見，我覺得這可能是受日本影響。舉個最簡單的例子

彭萬墀　入睡
1973　油彩、畫布
80×80cm

來說，在法國來看，像歌德式的建築，是不得了的，例如夏特大教堂（Cathédrale Notre-Dame de Chartres）的建築，那比起一張現代繪畫，或抽象、印象畫重要得多，那是歐洲人的整個精神風貌；又例如史特拉斯堡大教堂（Cathédrale Notre-Dame de Strasbourg）、柯倫納的畫，最近有人在介紹，但仍然相當模糊，有很多古代的大師，我們在國內就連名字都沒聽過，舉例來說，像義大利的曼杜尼雅（Andrea Mantegna）、法蘭傑斯卡（Piero della Franscesca）、喬托（Giotto di Bondone）、卡帕丘（Vittore Carpaccio）這些大畫家。當然這種遺憾有很複雜的因素，我們也不能責怪到那一方面。而且這也不是一個人可以解決的。

問：那個時候國內還沒有藝術雜誌。

答：所以我來到歐洲後，有一個最大的感觸，就是我只有很誠懇地在自己的藝術工作裡去努力，這是唯一的辦法。很多人回去了。你也不能說他們不對，因為每個人講他所感覺到的。因此到現在還是一個很混沌的局面。熊秉明曾和我講過一句很有意思的話，他說中國自己有一個很大的文化包袱，一般人常說日本比我們進步，這是從對西方藝術積極的一面來看，但是如果從反方面來看，日本本來就沒有太多的包袱，因為他們受中國影響，在明治的時候，很快的接受了西方的文化，而中國比較麻煩，由於文化悠久，它在潛意識裡與西方文化有很大的距離，對西畫的態度和反應到目前還不能有一種很正常諧調的關係。我們自己感到，從徐悲鴻就是一個例子、一種試驗，而我們到現在為止，也是變成一種試驗。講到最後就是中西文化交結的試驗，當然這種問題相當複雜，接下去有許多關鍵需要

彭萬墀
哭泣的孩子　1990
鉛筆、水彩、紙
31.8×23.7cm

長談。中國畫家到西方來，在自己生活上的變遷就是一個
大問題，因為生活環境突然改變，而且兩種文化的交流問
題非常複雜，這就不僅止牽涉到繪畫了。

問：假如國內學美術的同學想到這裡來「闖天下」，你有
沒有什麼建議？
答：我覺得最大的問題是先要去掉「闖天下」的觀念。因
為闖天下不知是誰第一個喊出來的，我想可能是當時的新

聞界對藝術沒有一個很透澈的瞭解。有一個例子，我在西方看新聞和藝術雜誌，它大半的篇幅是介紹藝術的內容，談藝術的本身，但在國內，卻不談藝術本身，它不是吹捧，便是謾罵，很是奇怪，我們只能說這件事不知如何批評。「闖天下」這字眼如果以現代人的思想來分析它的語法和動機，它在意識形態上就相當奇怪了，因為身為藝術工作者，對藝術創造是一種人對基本生命的嚮往。當然人都需要吃飯、工作以求生存，但工作之餘都會有遙遠的嚮往，這是最簡單的說法，而藝術上的滿足都是在這一點上，如果脫開這一點……我過去常和朋友談，把藝術變成奧林匹克運動會一樣，要求跳得遠，勝過別人，我覺得這些觀念都應該淘汰掉，我個人非常不贊成如此。藝術是每一個人的完成，是完成他自己，是不能比較的，每個都是唯一的，你不能說摩爾（Henry Moore）和傑克梅第（Alberto Giacometti）那一個好，那一個壞，你可以說我喜歡某一個，而且最重要的是你在你一生的經歷中，把你內在的嚮往真實地說出來，對你自己，是一種對生命的給予，在工作之餘也引起共鳴。藝術這門工作比較不像科學，沒有那個畫家可以讓所有的人都滿意，因為社會和人為因素的變更，都可以講出他好的一面和批評他所欠缺的。我是很同意國內藝術界的朋友出來看看，而且也希望有才智、有熱誠的朋友能作出更動人的作品，這都是我們樂於看到的。我想出來還是不要用「打天下」的這種態度，因為置身的問題很多。我覺得在外國最好的一點就是，像紐約，提供最大的可能性讓我們瞭解我們生存在這個時代的各種情況和條件，比較客觀的來檢討，而且能做自己的工作。這些事需要很長的時間來談，我在巴黎也常想到這個問題，也有不少以前的朋友寫

信來，因為每個人出來所遭遇的不一樣，而且每個人嚮往的目標也不一樣，不是像科學那樣，一個試驗，可以重做一次，藝術完全是不重覆的，每個人都不一樣，每個情況都不一樣。所以我覺得很多海外的人像開藥方一樣地，假設你們一定要走藝術學院的路，或是你們要學電機或化學，這都對，這也都是不對的，因為藝術工作者有他本身的需要與感應。

彭萬墀　亞當的頭
2003　鉛筆、紙
23×31cm

問：你作畫的時候有沒有想到時代藝術潮流？

答：我來到法國時沒有想到過潮流，在台灣時也沒有想到，因為我從小就喜歡畫畫，並不是到了某一個階段才想到畫畫。小時候我在四川，喜歡看戲、聽地方戲，到現在我仍然很懷念它。我畫畫是一種很單純的喜好，後來沒想到會在台灣唸藝術系，在藝術系時也沒有想到一定把它畫好。當然在學習階段要求好，但對我來講，最主要還是表現。到目前為止，基本上我的出發點並沒有什麼太大的改變，因為談到潮流，對我來講，在意識形態上已經是一種商業，當然我們不能說商學不好，也有許多藝術家走商業的路線，但我個人覺得不適合這樣做，因為這麼做對我的生命來說不能滿足，我寧願過一種很簡單的生活，在事業上不成功

彭萬墀　慶宴
1981-2006
油彩、畫布
130×162cm
巴黎現代美術館收藏　（圖片來源：Philippe Wang）

也無所謂。人活著就只有一生，當然我們不能說沒有其他的誘惑，一種物質和名譽的誘惑，但是活得平靜最重要。當我看到維克梅的畫很受感動，因為他都畫些很小的畫，而他的生活並不是很優裕，他家裡有許多小孩，19世紀才有一位法國藝評家發掘他，到現在才被整理出來，在歐洲有很多像這樣的例子，像柯倫瓦也是，他根本連名字都沒有，一位德國批評家看到他的壁畫，後來給他柯倫瓦這個名字，而他的藝術現在竟然留下來。對我來講，藝術並沒有好壞的問題，藝術是一種掙扎的問題，而且這個也很難去解釋，作品就擺在那邊，讓大家去看。當然生前有許多

2019 年，彭萬墀與
段克明在巴黎現代
美術館舉行「彭萬
墀個展」開幕合影。
（攝影：Stëphane Lam）

人為因素，但是到了以後，人為因素就愈來愈小了。

問：有沒有參加沙龍展？

答： 1969 年我又回到雙年展。事實上我自己的個性是很怕
展覽會的。我有一種經驗，每開一次展覽會，就覺得很空
虛，從台灣時期就如此。所以到了後來，很意外地回到能
以繪畫為生的時候，很多沙龍每年都寄信給我，但我到現
在為止，就沒有參加過沙龍。當然我還有一種觀念，對我
自己來說，我對一大群的展出並沒有太大的興趣，我覺得
這樣一來，好像……好像大鍋菜一樣，不知應該怎麼講。
所以我不但拒絕了沙龍，我也拒絕了相當多的畫展，比如
瑞士的一個畫商，他一直希望為我開展覽會，比利時也有
三個畫商，這些都被我拒絕了，拒絕的原因就是對畫展的
畏懼。我現在和畫廊合作也是在實在沒有錢用的時候才去
開展覽會。這個問題我和藝術朋友們也談過，我們可以翻
開藝術史來看，很多美術史上的大師一生都沒有開過展覽
會，而在默默創作中度過一生。

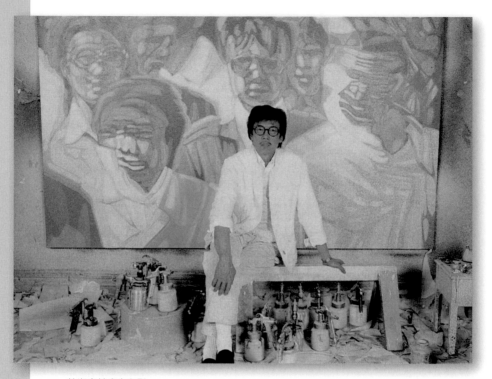

韓湘寧於畫室留影。

韓湘寧小檔案

韓湘寧（1939-　）出生於四川重慶。1960 年畢業於國立師範大學藝術專修科，同年加入五月畫會。1964 年與李錫奇一同代表台灣參加日本東京第 4 屆國際版畫展。1967 年移居紐約，隔年遷入蘇荷區，受極簡主義與普普藝術啟發，開始以噴槍創作。1970 年後結合點彩與攝影寫實，形成具有獨特個人風格的「非典型攝影寫實」，陸續在紐約哈里斯畫廊、華盛頓奧瑞畫廊、芝加哥哆布瑞克畫廊、科隆賽蘭畫廊等舉辦多次個展。1985 年後，開始創作數位影像和水墨，後於紐約、台北、香港等地舉辦個展。他曾任職於紐約大學藝術研究所、芝加哥藝術學院、香港中文大學藝術系等。現定居台北。

韓湘寧

Han Hsiang Ning

1939-

我一直認為藝術的發展，像麵條一樣，是互相串連的，一種新的趨向，
不可能突然發生。先要認識今日的藝術，才能瞭解明日的藝術。
——韓湘寧

　　旅居紐約十二年的韓湘寧，1979 年 5 月回到台北做短暫停留，熱愛現
代繪畫的朋友們，在版畫家畫廊聚會歡迎，並舉行他近作的幻燈欣賞會，
場面相當熱烈。

　　韓湘寧的繪畫，屬於紐約流行的超寫實主義風格，紐約出版的一本《超
寫實繪畫》（Super Realism）書中，他的作品占了兩頁。1977 年我到美國訪
問時，先在華盛頓的赫希宏美術館（Hirshhorn Museum）看到他一幅 1973
年表現蘇荷街景的作品。後來到紐約蘇荷區他的大畫室，見到他的人和畫，
十年的時間，他在藝術創作上已經卓然有成。以下的對談，就從他初到紐
約談起。

問：請問你來紐約有多久了？當時的情況如何？

答：我是在 1967 年 6 月離開台北到美國，直接到紐約。當時帶了很多自己
的抽象畫，但是帶來的畫沒有什麼推進。第一個面臨的問題是謀生活，開
始在廣告公司擔任設計工作，有一年的時間沒有作畫。不過對看畫展卻從
未放過，經常利用中午休息時間和週末，跑美術館和畫廊。紐約畫廊成百，

韓湘寧　紐約蘇荷　1973　壓克力、畫布　290×183cm

創新風氣的有十多家，看多了畫廊和藝術家工作室，知道了美國畫家情況，一年後經濟安定，我便很興奮地想找一個畫室。

問：當時你怎樣突破抽象畫的界限，來適應環境與生活的感受，而找到現在的風格？

答：一年半後，我找到蘇荷區倉庫式的大畫室。那時我謀

1966 年，韓湘寧於台北海天畫廊與作品合影。

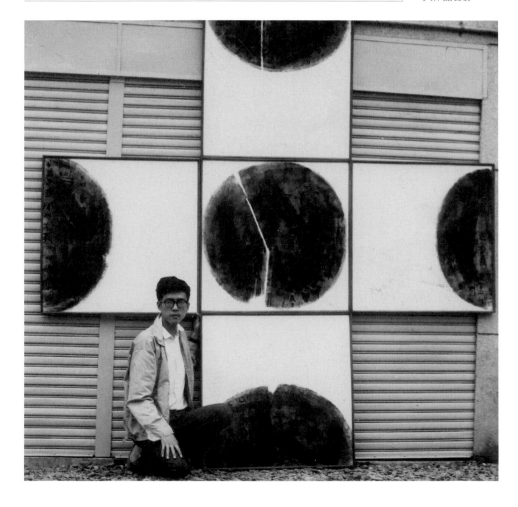

韓湘寧
繪畫 26-88　1964
油彩、紙本
90×90cm

韓湘寧
繪畫 28-55　1966
油墨、紙本
83×83cm

右頁圖：
韓湘寧　膜拜
1961　油彩、畫布
61×39cm
私人收藏

生的工作是論時計酬，花兩天時間工作可抵一週上班待遇。因此有較多時間作畫。起初，我的畫仍是一些抽象的圓的造形，因為感覺時代性不夠，發展性也有問題，又觀察紐約畫家的作品跟生活有密切關係，我嘗試畫過牆上的電器開關等生活常見景物。在工具和技法上，我喜歡實驗，使用噴槍代替畫筆，觀念上受到當時風行的極限藝術（Minimal Art）影響，我開始以壓克力顏料色點淡淡的噴出景物。偶然間發現這種「噴點」的畫，與「點描派」（新印象派）一脈相通，我想到現代科技發展，可以為點描派尋新路。

首先，我直接畫點描派代表畫家秀拉（Georges-Pierre Seurat）的構圖，把秀拉的畫放大，用噴槍噴出細小的色點。畫了八幅以後，開始以自己的構圖作畫，從紐約周圍景色找題材。這時期是在 1970 年前後。

問：你的作品什麼時候在紐約的畫廊正式展出？

韓湘寧
新車集中場　1973
壓克力、畫布
183×366cm

左圖：
韓湘寧　蘇荷
1973
壓克力、畫布
290×173cm

右圖：
韓湘寧　萬平廣場
1975
壓克力、畫布
244×173cm

答：1969 年曾在上城區的法蘭克畫廊展出，直到 1971 年在
O.K. 哈利斯畫廊（O.K. Harris）的個展，才算是到自己中意
的畫廊，當時我的作品，與這家畫廊主持人的觀念吻合，
直到現在我一直是屬於這家畫廊的畫家。

　　O.K. 哈利斯畫廊的主持人艾文卡（Ivan C. Karp），當
卡斯德里畫廊（Leo Castelli Gallery，推動美國普普藝術最力
的畫廊）尚在 77 街時，他就任卡斯德里畫廊的展覽策劃人，
他與卡斯德里於 1970 年初因意見不合而分手。在推出普普
藝術時，他們見解一致，但是當普普藝術發展至巔峰，他
們的畫廊要想再推出下一種新藝術時，卡斯德里著重「觀
念藝術」；艾文卡卻擁護「超寫實藝術」。富有自己理想
的艾文卡，便辭去卡斯德里的工作，到下城區開創他的新
事業──O.K. 哈利斯畫廊，在時間上他也需要離開卡斯德

韓湘寧　街景　1975　壓克力、畫布　30×44cm

韓湘寧　夏威夷海灘　1979　壓克力、畫布　76×112cm

韓湘寧　台北街景
1980
壓克力、畫布
168×112cm

里畫廊。下城區當時逐漸形成畫家集中地，作品大、場地大，他下來後，很多畫廊也下來開設分店。O.K. 哈利斯畫廊現在已成為推動超寫實藝術而著名的畫廊，我在這個畫廊開過三次個展。

問：你是否與這家畫廊簽有正式合約？

答：據我所知，紐約的畫廊與畫家沒有書面簽約，但每個藝術家知道自己所屬的畫廊，你可以依照自己的作品風格去找理想的畫廊，畫廊與畫家的關係是一種默契，兩者是否相處融洽也很重要。現在很多收藏家，相信有水準的畫廊，畫家畫價很平穩，比起 19 世紀一些潦倒的畫家，今日畫家的處境好多了！

問：你一年到頭都在蘇荷的畫室工作嗎？

答：每當作畫一段時日，我喜歡到處旅行。巴黎、科隆我都去過，去年曾到芝加哥美術學院擔任客座教授，拍了不少芝加哥城景的照片，準備做我繪畫的素材。我覺得旅行對藝術家很重要，可以開闊眼界，豐富藝術生命的內涵。

韓湘寧
華盛頓廣場的音樂
1982　媒材不詳
尺寸不詳

問：你是用幻燈片把景物打在畫布上，採用噴槍作畫，沒
有到過你工作室的人，可能不太能瞭解真正作畫的過程，
請談談你的繪畫技法和創作觀念。

答：這沒有什麼祕密，我常帶照相機寫生，拍攝我生活環
境的景物，街景拍得最多，例如從紐約帝國大廈向下眺望
高樓大廈城景，我畫了許多幅。幻燈片拍好後，從中選擇
我滿意的構圖，用幻燈機打在畫布上，先勾外斜面景物概
略輪廓，然後用紙板依景物的輪廓剪出紙樣，每噴一種顏
色在畫布上時，便把不同色域的部分遮去，噴的距離在 1

韓湘寧在紐約蘇荷區的畫室，1977 年。

韓湘寧在畫室作畫的情景，1977 年。

本頁三圖：
韓湘寧作畫的過程。

至 2 尺之間。這樣前前後後的剪貼噴色，要經過一、兩百次才能完成一幅畫。至少要兩週至三個月才能完成。

剛開始時，我噴的色彩很淡，後來愈來愈深，近年在取景上注意到遠近特寫的變化，除了城市街景之外，想表現一些以人為題材的作品。

色彩方面，我把每種顏色都摻入白色，用得較多的是粉紅、橙、藍綠等，多採取中間色調組合，雖然是從幻燈片打出現實的景物色彩，但經過我的處理後，畫中的色彩已與現實有了不同，有了我的觀念在裡面。

韓湘寧　黃山 G
1991　水墨、紙本
168×114cm

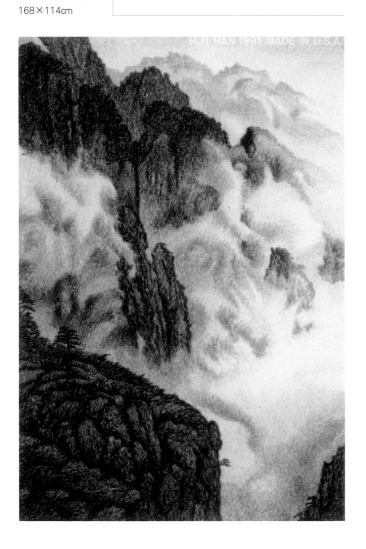

問： 你認為「超寫實藝術」還會怎樣發展？目前紐約有沒有出現新的繪畫潮流？

答： 超寫實藝術興盛已有很長一段時間，現在更向多方面深入發展，我自己在這個潮流的圈子中，也很難看出

韓湘寧於台北街頭
留影。

有什麼新的繪畫產生。我一直認為藝術的發展，像麵條一
樣，是互相串連的，一種新的趨向，不可能突然發生。先
要認識今日的藝術，才能瞭解明日的藝術。

　　記下這篇訪問稿後，翻閱十三年前所寫的韓湘寧在台
北個展評介文章，其中有一段記錄他當年的作畫思想如下：
「藝術品是由藝術家通過其洗滌純淨的心靈而產生，一件
藝術品的力，不是暴露於形，而是蘊孕於『理』、『氣』
之中，一件感人的藝術品，是一個永恆的持續。因此藝術
不是發洩，而是一件艱鉅的堆砌，建築自『心』。」今日
重讀此文，深覺自有不同的新意！

陳建中於畫室留影

CHAN Kin. Chung

陳建中小檔案

陳建中（1939-　）出生於廣東龍川。1959 年入廣州美術學院後，於 1969 年赴巴黎美術學院進修，並定居法國至今。陳建中曾於 1975 年受法國文化部贊助在巴黎舉辦個展，為首位獲此項殊榮的亞洲畫家。隨後更多次入選歐洲各大畫展，包含 1975 年於巴黎達里雅爾畫廊舉辦個展、參加蓬托亞塞美術館「三個寫實畫家」展；1976 年參加巴黎「新寫實沙龍」；1977 年參加巴黎大皇宮舉辦的「今日的大師與新秀」展；1977 年於巴黎讀賣畫廊舉辦個展；1981 年參加巴黎「巴黎鮮活藝術展」；1986 年入選法國諾楊絮森「國際藝術雙年展」；以及 1990 年於台北誠品畫廊舉辦個展等二十多項展覽。

陳建中
Chan Kin-Chung

1939-

我處理畫面時，主觀性比較強，力求構圖簡潔，集中主題的構造，盡
力把我初見物象的感覺畫出來，帶有神秘性，描繪出一種形而上的精
神。──陳建中

我的畫看似很真實，而又不完全是生活裡的真實。──陳建中

　　一片片常春藤的綠葉，爬在堅硬的灰色水泥牆上，充滿著盎然的生意。
站在陳建中的這幅題為〈構成第 27 號〉的油畫之前，彷彿可以感受到我們
存在的寓意。

　　他運用非常真實的手法，描繪這些景物，錯落的葉子，一片一片交代
得很清楚，細緻的葉脈紋路亦清晰可見。大塊的灰色水泥牆上，也可看到
混合著細砂石的肌理。為了達到逼真的感覺，他的油畫雖然是用畫筆畫出
來的，但筆觸了無痕跡。

　　在另一幅〈構成第 23 號〉裡，陳建中同樣以水泥和常春藤為題材，表
現剛強與柔和的對比，只是他把構圖改變，常春藤安排在畫面上方三分之
一的位置，深綠中伸出數片柔嫩淺綠的葉子，與佔據三分之二畫面的灰色
而又毫無變化的水泥牆，形成鮮明的對比，剛柔對比、明暗對比、無機與
生機也成對比。

　　我看陳建中的油畫近作，第一個印象就是他在作品中所表現的對比之

美。「對比」原是藝術概論裡早已提到的美的形式法則之一，但在舊有的被人淡忘的形式中，賦予新的感覺意念，也能找到一條新路線，當然這勢必從多方面去探索的。在陳建中的其他富有現代感的作品中，亦可體會他探討的方向。有一幅是描繪在籬板夾縫中，掙出見天日的植物；另一幅則在恍如夢幻的月球景色中，一片薄得無涯無盡的天空下，挺立著幾棵小樹，顯示出頑強的堅忍力。在〈構成

陳建中
構成第27號
1977 油彩、畫布
97×130cm。（原作為彩圖，此為黑白照片資料）

陳建中
構成第 20 號
1975-1976
油彩、畫布
89×130cm

第 22 號〉中，一邊畫著長在石墟中的小草，另一大半的畫面則是一片平滑的水泥地面，在這種有如局部放大的特寫鏡頭中，他也表現了繁複與單純之美。

陳建中畫過關閉的門，或灰牆上全閉的窗，他精細描畫那重重深鎖的門橫，那光影交替的嵌板，那高牆上封閉的百葉窗，那油漆剝落的木板門。他以執著的耐心，以一絲不苟的精確，創造了「他所選擇的真實」的形象，他集中了並且濃縮了真實，以至這個真實竟爆炸成「想像」了。他所走的正是今日流行的「歸返真實」風格。

我和陳建中認識不深，1977 年 8 月到巴黎時，才第一次見到他。前面一段文字，是到他的畫室看到他的油畫後，所得到的直覺印象。我到巴黎時，有一天李文謙約了數位旅居巴黎的畫家，在一家中國餐館聚餐，在座的包括戴海鷹、陳英德、陳建中等夫婦，以及張漢明、攝影家郭英聲

陳建中
構成第 21 號
1975-1976
油彩、畫布
89×130cm

的太太。雖然都是初次見面，但談到藝術大家毫無陌生感，他們都已住在巴黎多年，陳英德是台北師大美術系畢業的，陳建中、戴海鷹、張漢明等均來自香港，大家都很年輕，可說是旅居巴黎的新一代畫家。

陳建中的畫室座落在綠磨坊路，那是趙無極初到巴黎時住過的畫室。在 14 區的這一角，還有些老房子，以及手工藝或者半工業化的作坊；一片鐵門、不對稱的外窗扉、水泥階梯等等，這些外貌平庸的東西，卻抓住了畫家的注意力。他將它們拍成照片，作畫的時候就以此為根據，但並不複製這些照片。他淘汰了一些多餘的細節與那些無關宏旨的東西。保留下來的，他以極細緻的準確度表達出來。作一幅畫時，一直等到他忠實地完全表達出對象物質的真實感，例如那防風窗板的磨損痕跡、鐵的銹痕和水泥的泥漬、質的細粒、原來的色澤，他才肯罷手。

陳建中
構成第 22 號
1977　油彩、畫布
97×130cm

　　1970 年代陳建中畫了一系列以門、窗、柵欄、葉子等為題的寫實作品。陳建中說：「我對門窗有一種特殊的敏感，什麼原因我也無從說起，只覺得門和窗的神秘感吸引了我，這就促使我畫它們。後來對其他事物如柵欄、葉子、人物與靜物也有同樣感受時，我的繪畫題材就擴大了。」陳建中覺得，畫家是借物來表現自己。他說：「我處理畫面時，主觀性比較強，力求構圖簡潔，集中主題的構造，盡力把我初見物象的感覺畫出來，帶有神秘性，描繪出一種形而上的精神。」他接著指出：「我從這些物象中看到一個孤獨而莊嚴的境界，畫的時候就著力表現這種境界。我的畫看似很真實，而又不完全是生活裡的真實。」

　　陳建中的個性屬於比較沉默寡言的一型，他不善言辭，對藝術工作很有耐性。他 1939 年生於廣州，畢業於廣州美專，曾在香港執教三年。1969 年離開香港到巴黎。在畫室

1977 年，陳建中（右）、何政廣合影於巴黎陳建中畫室。

左起：陳建中、戴海鷹、陳建中夫人、卓以玉、戴海鷹夫人、姚慶章夫人、陳英德、姚慶章、熊秉明、許芥昱
於巴黎陳建中家合影 1981 年 6 月 25 日。

中，他搬出幾幅油畫和鉛筆素描畫，對我說：「由於過去
對繪畫基礎方面的訓練下了一番功夫，今天畫起寫實的繪
畫，在技術上比較把握得住。」從他的鉛筆畫中，很可看
出他在這方面的能力。他用直線交叉、一絲不苟的線條，
畫出現實的景物，即使僅運用鉛筆的單色，照樣刻畫出不
同層次的空間。看他那平凡的鉛筆尖下產生的純線畫面，
可以體會出他表現的精神是自我禁制的。自從寫實主義——
超也好，新也好——成風以來，不乏工夫十足的素描畫。
但技巧不成為一切，只要手巧腕靈，一揮，就可再翻舊學
院風了。陳建中的素描畫，不強調線條的美，而在於繁複
的短筆觸，捕捉住精確嚴謹的形象，著重於真實的追求。

陳建中
構成第 47 號
1979
油彩、畫布
150×150cm

陳建中　碧素蒙公園之二　1987　油彩、畫布　97×146cm

陳建中　碧素蒙公園之六　1988-1989　油彩、畫布　97×146cm

到 1977 年為止，陳建中在巴黎的畫廊舉行過兩次油畫展，一次鉛筆素描展覽，最近的一次展覽是在讀賣畫廊（Galerie art Yomiuri）舉行，畫廊為他印了一本精美的畫集。他也參加過巴黎的新真理沙龍，藝術家雜誌第 15 期介紹過這項展覽，從繪畫中不斷找尋新真理是這項沙龍展的主旨。不過，最近他比較重視個展。

我在陳建中的畫室裡，看他的畫，他對自己的作品沒有多作解釋，也許他認為想要說的話都已經在畫面上表白了——透過繪畫訴說對現實的一種感受。他作畫也沒有借助許多工具或技巧，仍然注重手描的工夫。對於國際繪畫發展的現況與動向，他則是隨時保持注意與關心的，這也是做一位現代畫家起碼的條件。展望未來的藝術生涯，我相信這位旅居海外新一代的畫家，必定成就為美術史上重要的人物。

陳建中攝於藝術家出版社，1998 年。（攝影：何政廣）

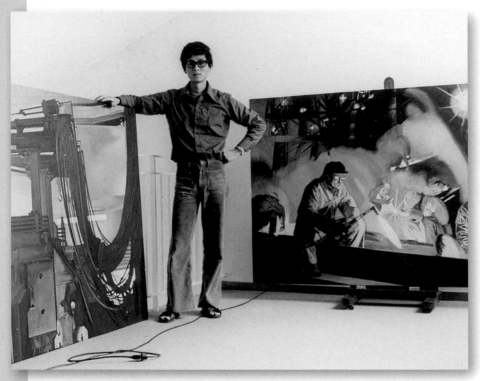

陳英德於畫室留影。

陳英德小檔案

陳英德（1940- ）出生於嘉義，畢業於師大藝術系、文化大學藝術研究所。
1969 年後旅居巴黎，曾進入巴黎大學考古和藝術研究所就讀。他經常描繪工廠、
工人和古典題材，善於以傳統的細膩工筆結合藍黑的墨色調創作。他也是一名藝
術評論、作家，和妻子張彌彌致力於推廣西方古典藝術，長期參與藝術家出版社
之「世界名畫家全集」、「世界美術全集」系列，著有《西方當代藝術史批評》、
《法蘭西古典至後新古典雕刻》、《法蘭西學院派繪畫》等藝術專書。

陳英德

Chen Ying Teh

1940-

現代機械物原是這個時代一些藝術家所愛表現的題材，但他們一般著重於生冷而無感情的金屬光澤描寫，我則把機械看成一種有生命的東西，我把它混合在人物裡呈現出來。——陳英德

新的藝術活動激勵我去反省思考，使我保持清醒的態度和朝氣；歷史名作的反覆被介紹展覽，可以幫助我堅持對繪畫的信念。——陳英德

我覺得一個寫實畫家最重要的是畫者本人有一種以形象來表達意念的需要，如果他又能提出新鮮形式和內容的藝術，那麼在那一種潮流下，也自會有個人的藝術地位。——陳英德

問：在 1997 年世代，國內讀者對你比較不熟悉，你在巴黎作畫是不是也有一些時候了？

答：是的，我來巴黎快十年了，真正畫畫也有七、八年，當中有個展，也參加不少團體展活動，作為一個畫畫的人，這些活動都是必然的，似乎沒有必要向人報導。至於旅居海外的資深畫家，我一向認為他們成就很高，工作很忙，不敢去打擾求教，自然他們也不會認識我，就是同輩畫家我也甚少和人來往，這大概和我個性有關吧！我喜歡安靜的生活、讀書、思考作畫。

問：請問你怎樣開始你的藝術，是不是可以為我們談你創作的過程。

答：我和許多畫畫的人一樣，從小喜歡塗鴉、捏泥人、仿塑神像、做布袋戲……只記得小學六年級時曾經代表學校參加美術比賽，得過嘉義縣小學組第一名，報上還登了名字，這是童年最大的光榮了！中學時自己偶爾也畫畫，但從沒有認真跟老師學過，大概我家沒有藝術氣氛的關係。另外，我從來沒有什麼遠大志向，我腦筋中從沒有要當畫家的念頭。我父親是一個失敗的工廠經營者，在我成長時期家居不太安定，但每次搬家差不多都在工廠裡，環繞我周圍的廠房、機械，使我充滿了好奇和興趣。高中時我原想進工業學校，將來當個技工，不過因家人認為上中學、大學比較是一道正途而作罷。投考大學時，我覺得自己也不是什麼科學論方面的人才，就選擇了乙組，投考美術系是最後看到不少同學報名參加才決定也跟進報考的，因我是南部轉北部就讀，和美術老師或有志此道的同學都不熟悉，加上我個性內向，也不便向他人請教或跟隨老師學習。那年我是我的學校中唯一進入美術系者，我想吳棟材老師還不知道他的學校裡有學生進了美術系就讀。

我預備投考美術系的想法和作法也是極為幼稚，有人告訴我考試是要畫石膏像和國畫，這二門我一點概念也沒有，於是我省錢買了一個半面維納斯頭像和兩隻炭筆，畫起所謂的「素描」。我又在路邊舊雜誌攤上買了一本《今日世界》，為了裡面有一張黃君璧的小平遠山水，我就依樣畫起我的第一張中國畫。我當時的想法是：只要畫得像，能表示有繪畫能力就行。我那裡知道素描要表現質感、量感、動態、整體關係等問題，或是國畫還有運筆、藏鋒，和墨分五彩。

我進了美術系時還不知有塞尚、梵谷等人的存在，原因是

我沒有接觸過畫冊、學校畫本，因省錢一向也沒買。大學期間，我家境不寬裕，常自覺羞愧因讀書而無力幫助父母。當時為了上油畫課，只備有一小盒馬帝松油料和幾隻用了不能再用的畫筆，當筆不能用時，我就以畫刀作畫。我第一張拿出去給人看的油畫，畫的是烈日下的牛車，以黃、橘紅、黑等色調繪出我對環境的初步感受。那時我沒有用表現派、野獸派等技巧去表現，而是以我個人的技術去畫，以至於看來很不正統，這張畫在系展審查時沒有通過使我很失望，但我的想法是對的，感受也是真切的。他們反而通過了我另一幅帶超現實感的畫，這畫雖然表達了我的某種感受，卻是受奇里訶（Giorgio de Chirico）影響的。

這個時候我家住在磚廠內，每天我都要看到那些在烈日下汗流浹背的工人。他們天未亮就開始出窯作工，到天黑月亮出來，有時尚未收工。他們的嬰孩常被置於磚堆旁玩耍、哭泣，這景象深深的刺激我，我畫了不少這類的水彩。有一段時間我熱中於臨摹畫冊中的中國古畫，奠定了我後來欣賞中國

陳英德
工作場景之一
1973　油彩、畫布
尺寸不詳

陳英德　蓮葉戲
1978　油彩、畫布
65×92cm

畫的興趣。

　　大學裡木刻老師吳本煜在木刻上給我不少鼓勵，我曾刻了以敦煌藝術為造型的人物，很得他的欣賞，這是我向中國古典藝術借鏡的初次嘗試。後來我的興趣還是轉向以我住處附近所見的放牛、放風箏、撲蟲、玩耍的小孩為刻畫題材。當時為了稿費，也試著向《新生報》副刊投稿，有一次他們退了我的圖片，附註：你的小孩表情太不愉快了！

　　我在大學時，除木刻外，其他術科都不突出。只得過書法、國畫的小獎。一方面經濟困窘限制了我對藝術的發展；另一方面我的個性也不太適合和他人爭大獎，但我自認四年大學在各方面都下了功夫，學習生活仍可算充實。

　　畢業後，服完兵役，我仍沒有當畫家的想法，在沒有更好出路的情形下，我進了中國文化學院（今私立中國文

化大學）藝術研究所就讀。這兩年時間，我真正念了一點書，不僅在中國藝術方面增加了知識，就是西洋理論也能有系統的得到，那時姚一葦先生的美學課我特別有興趣，他上課前準備很充實，講起課來條理清晰，特別他的眼神使人對他的課程有一種信心，也覺得做學問應該如此，於

陳英德　有魚
1978　油彩、畫布
73×54cm

是在畢業當了兩年講師之後，我決心到巴黎再進修理論。後來我進了巴黎大學藝術和考古研究所，開始為一篇博士論文做準備，為此曾消磨了一年半的時間。

問：那你又怎麼回頭到畫畫上呢？

答：問題很簡單。我的太太，也就是當時的女友直覺地認為我是屬於工作型的人。雖然我的碩士論文曾得到那屆研究生中最好的成績，但她認為我以雙手工作，要比我談論一些藝術理論或美術史上的問題適合得多。她畢業於師大音樂系，後來和我同為文化學院藝術研究所同學。她願意暫時放棄所學支持我作畫，這是最主要的原因。另外巴黎藝術氣氛太濃厚了，到處可以看到畫和雕刻，無形中自己也想弄點什麼，於是我用當時的感覺開始畫些小品。我的態度因興趣而提高漸漸地認真，我開始思考繪畫的問題，並且實踐起來。

問：你的早期畫風是怎樣形成的呢？能談一下形成的因素嗎？

答：那時我經常參觀美術館和畫廊展出的大師回顧展，以及年輕畫家帶有實驗性的作品，但是最吸引我的地方卻是羅浮宮。羅浮宮最使我感動的並不是法蘭西盛世的古典和浪漫主義的大作，而是那些畫面不大的佛拉芒（Flemish）作品，帶有神祕氣氛、筆法精細、構圖緊密的畫，它們反映的是基督受苦的容貌及宗教虔誠者的真摯，不過它們對我並不在於宗教氣質的感染，而是使我想到我們自己的過去，又看到生活在我周圍的一些人物。

　　同時，巴黎古物走廊裡展出的中國人物肖像畫也經常

陳英德　守望
1980-2008
油彩、畫布
60×92cm

吸引我。這些作品大半不知名，在歷史上也無地位，但他們在西方卻顯出中國肖像畫所獨有的特質，我特別喜歡畫中人物的眼神所傳達的一種凝固的永恆感，提供向人物畫發展的方向，於是我開始畫人。我混合了這種肖像畫的技巧和我一向也喜歡的「年畫」感覺，畫了幾張半帶傳統意味的人物畫。後來我覺得這些人物畫似乎都已過時，並不能代表當代。我想到我從小到成長階段的個人生活環境和人物，我認識過不少工人朋友，也曾跟隨過搬運的粗工，他們工作辛勞，承受生活重擔，他們有著嚴肅的面孔和沉鬱的心靈，我想畫他們作為我對他們的懷念和敬重之意。至於表達的問題，我想不一定據實的刻畫，也許只要能把他們的生命感覺作出一些反映即可，這樣可能傳達得遠，被接受的也深刻些。為了讓這種藝術達到應有的效果，我一方面仍想用帶有中國肖像畫的技術，也想用一點佛拉芒繪畫的技巧和感覺，此時我由從前的民間色彩轉到墨藍和

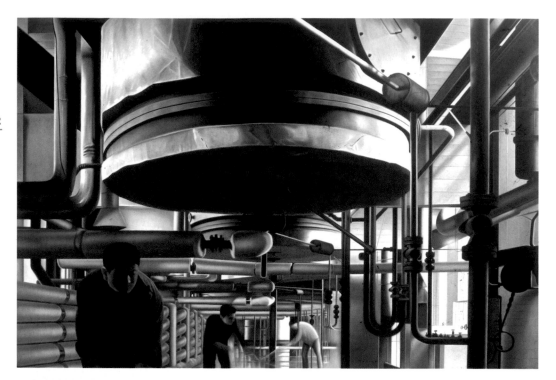

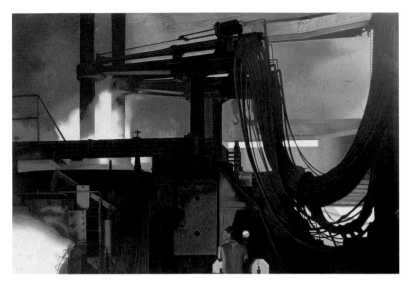

陳英德
工作場景之七
1977 油彩、畫布

暗紫。墨藍和暗紫比較可以達到我所要的感覺和氣氛，我也
希望以此再現出中國畫顏料中花青和墨混合的一種藝術感。

問：當時你除了畫人之外，是不是也畫機械和工廠？

答：我已說過我從小就對機械廠房有愛好，我畫工作人物自
然把這些也畫了進去，這是一體的。我覺得一顆螺絲釘到一
整座複雜的廠房都有相當可以表現的成分。現代機械物原是
這個時代一些藝術家所愛表現的題材，但他們一般著重於生
冷而無感情的金屬光澤描寫，我則把機械看成一種有生命的
東西，我把它混合在人物裡呈現出來。工廠和工作人物的描
寫，在 30 年代中已有畫家去描畫，但是帶有濃厚的誇大性；
就是當前社會主義國家也常借這類題材來歌頌，但我覺得一
般政治宣傳意味太濃，缺少給人藝術上的說服力。對我來說，
這類題材含有相當可以表現人性的成分，也可以借此喚起人
們對新環境的認識。工業革命以前，許多畫家描寫田園、表
現農村生活人物，產生了大量的藝術精品，我認為 20 世紀工
作人物和工廠景觀也一樣含有同等的美學價值，我一直想擴

左頁上圖：
陳英德
工作場景之四
1976 油彩、畫布
195×130cm

左頁下圖：
陳英德　工廠
1977 油彩、畫布
48.3×71cm

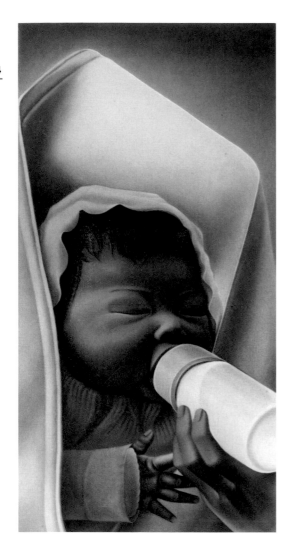

陳英德　吸吮
1974　油彩、畫布
60×30cm

大表現這類主題，希望把這類很難處理好的題材，提昇到如詩和音樂一般，含有絕對純粹的藝術成分。

問：你選擇的題材，在工作人物和工廠外也畫小孩，這兩類主題會不會產生對立？

答：用小孩為主題，歷代油畫史上出現得太多了。在過去以嬰兒來象徵聖子已誕生，產生過不少傑作，近代畫家也有不少畫過小孩的，至於當代寫實畫家以小孩為題也常出現。我以小孩為題，在從前喜愛木刻的時候曾作了許多。有計畫的開始是在 1973 年我的女兒誕生以後，那時我太太外出工作，我在家兼顧育嬰之責。對初生兒的成長產生了濃厚的興趣。嬰兒的酣睡、吸吮、扭動、純真的笑容，都使我迫切的想去畫她。我的這類畫作到現在還進行著，只是隨著小孩的成長，我的畫也配合這種自然的節奏進行。我想以畫面紀錄我女兒的成長過程，是一件很有意義的事。嬰兒和小孩的純真世界，和大人受過生活壓力產生的喜怒哀樂當然有不同的感情和境界，我在描繪這二類主題時有著不同的感情，但也沒有什麼格格不入的地方。

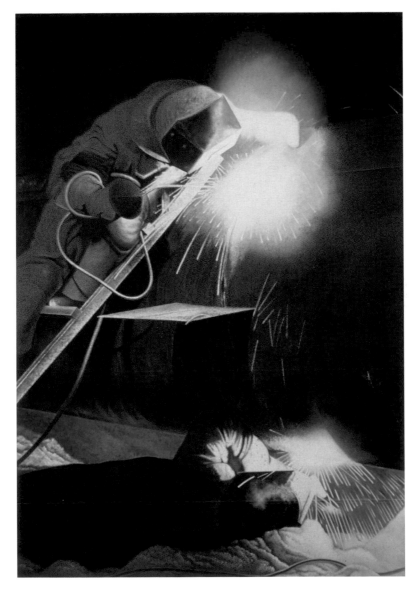

陳英德　夜工
1978　油彩、畫布
195×130cm
法國國家當代藝術
基金會（FNAC）典
藏

問：你在 1976 年以前的畫，大半以單色系為主調，此後你
的畫面中技法和顏色都有了大的轉變，是什麼因素激起你
和以往的作風有那麼大的不同？

答：1976 年我旅行義大利許多城市，像米蘭、威尼斯、佛
羅倫斯、羅馬、龐貝、那坡里等等，特別是佛羅倫斯、威

尼斯、羅馬這些城市，比起巴黎更是藝術家們的精神故鄉，這也是從前法國要派畫家到義大利學習的原因。我想，凡是到過當地的幾乎無人不被其藝術氣氛所感動。巴黎的羅浮宮藏品固然精良豐富，但是由許多藝術史的片段和不同區域的藝術構成的歷史回憶，不像威尼斯、佛羅倫斯、羅馬完整地呈現出文藝復興的精神和歷史。這個時代中，藝術家們以最精確、最敏銳的藝術表達力反映出當時人們的理想，他們從人神之間的矛盾對立中找到了一種新的、動人的藝術力量，並傾盡全力表達，特別是他們破除了數百年來桎梏藝術家的理念和範圍藝術表現的魄力，使他們的藝術品到今天還顯出最動人的光彩。

許多規模宏大的藝術偉構，似乎不是來自人間藝術家的手筆，而是一種類似神性的推動和驅使。在這種壯大藝術力量的衝擊下，我有一種上昇奮發的感覺，希望跨出過去凝凍沉重的世界。我開始檢討我一向喜歡的工作人物和機械工廠的問題，我有一種賦予他們更強大豐富的生命和力量的慾望，於是我試探另一種技巧，來說明我要的新藝術內容。數幅畫作之後，我甚至拋開了過去運用單色的習慣和細緻的畫法，並且試著把畫面擴大，這時我對物象的明暗光影問題產生了興趣。光影明暗的運用，在東、西方畫家中有不同的經驗和藝術表現。在中世紀歐洲的繪畫裡，光是屬於哲學上的「先驗」範圍，是上帝的象徵，這時代「光」的意義是抽象的、絕對的。文藝復興以後，科學戰勝了神學，「光」不再是抽象的，而是自然的存在，屬於感覺的世界，「光」自中世紀的形式和色彩中解脫出來。達文西最早以他的繪畫來說明他對這問題的看法，他說：「暗是照明光的消失，而照明光是暗的消失，影是混合了

陳英德　對望
1974　油彩、畫布
130×97cm

暗與照明光。」光來自太陽、月亮與火焰。此後如卡拉瓦
喬（Michelangelo Merisi da Caravaggio）、拉圖爾（Georges de
la Tour）、維爾梅（Jan Vermeer）、林布蘭特等達到了不同
的成就。

　　特別我要提出的是巴黎在數年前舉行了一次拉圖爾死
後三百多年的回顧展，給我很深的印象。拉圖爾借燭光在
明暗對比中，以理性的方式單純化了物象的特徵，並表達

了人性的神祕。拉圖爾以燭光烘出他的世界；我希望從工作場面中的熊熊火光來構成畫面。一個硝煙瀰漫的大廠房，和一大片雲霧繚繞的自然景觀，在藝術表現上有共通的性質。人們可以欣悅的接觸一片自然，為什麼不能以同樣的態度去接近近代工業所造成的奇異景象。那些包圍人們生活周圍的機械廠房，以及一個快速運轉的輪機，或是一座噴射星光的鋼管都可以有表現的價值，我試著去認識這些，想藉一連串的畫面說明我對這問題的感受和看法。

問：那你的畫風會不會變呢？

答：我個人認為藝術工作者要不斷的超越他每一階段的作風才是可貴。這種突破現狀的精神和勇氣似乎很難，但很重要，我對這問題想得很多，也努力朝這方向走。我目前這樣畫，絕不意味我將來也這樣表達。哥雅（Francisco José de Goya y Lucientes）的一生創作歷程很讓人反省自勵，當我在西班牙普拉多美術館（Museo Nacional del Prado）看到他的晚年畫風很受感動，我認為他在晚年才真正建立出個人的偉大藝術風格，他讓我看到一個藝術家的未來階段何等重要。每一個階段應視為對未來發展的一項準備，而非停滯不前的。

問：你的畫中人物常以東方面目出現，是否有什麼藝術動機和目的？

答：我前面說過我開始畫工作人物，動機是我要畫出過去周遭人物給我的感受，當然面目應屬於我過去看過的人，但我人在此地如何捕捉這些面孔？我只好借重鏡子，依靠鏡面反映出來的自己模擬我所要表現的人，因此我說是畫

工作人物，亦可說是畫自己。我自己是東方人，自然畫面上出現不了西方人面孔，我也曾試著畫西方人面孔，但畫來總覺心理不適，即使我運用西方人物和工作環境的資料作畫，我還是讓人物以東方人的感覺呈現，話雖如此，我想畫的工作人物問題原無東、西方之分，實在是世界到處都存在的。但或基於我要畫出我內心更熟悉的人物，或基於一種民族的自尊，我決心不為西方人的面目所取代，這點我希望能一直堅持。

問：你在尋找題材時是否有困難？怎麼解決你的問題？
答：題材的搜集的確有許多困難，基於各種客觀條件的限制，我並不能隨心所欲的到各種我要去的廠房，但我經常參觀國際性太空機械展、農業工程展、機械展，或參觀一般工地建設、工廠等，有些展覽的規模和精彩程度絕不下於一個繪畫展或雕刻展，我覺得工業革命以後，人類頭腦

最優秀的造型成就都在上面，一部機械的結構體中充滿了各種類型的美。每條管的彎曲、線的纏繞、面的構成……既精確而又富於變化，這類展覽或工地工廠的參觀，一方面使我直接獲取鏡頭，增加對這問題的瞭解，一方面我可以從中得到不少資料。

此外，我也四處搜求其他的工業雜誌、宣傳刊物，這些補足了我所遺漏或疏忽的部分，並提供了我內心所需求的場面。現代寫實在主題的選擇上相當重要，一般創作的來源也都有所依據，憑空杜撰的可能性不多，畫家們自己攝影，不足時選用圖片資料處理是很平常的事。我想，只要有助於我藝術觀發展的我都運用它。

問：談了關於你個人的創作問題後，請問你對巴黎新寫實畫發展的看法。

答：巴黎雙年展於 1971 年第一次介紹美國超寫實繪畫，一般就把早已在歐洲或巴黎存在的寫實畫稱為歐洲寫實主義或新寫實主義，以便和美國興起的超寫實主義有所分別。實際上，歐洲戰後已有社會寫實主義存在，寫實畫當時已有新的面目。促成歐洲新寫實成熟的原因，我覺得和 60 年代興起的「新實物主義」有關。他們承繼了杜象（Henri-Robert-Marcel Duchamp）的「成物即藝術」觀念，使新起的畫家對現實生活環境產生肯定的態度，同時也容易為藝術理論找到根據。

60 年代中期在巴黎已有畫家從事「新具象運動」，到 70 年代以後，他們和其他寫實畫家匯成巴黎新寫實的主流。巴黎新寫實畫面目頗多，雖然也依據照片資料來創作，但帶有較多藝術家的主觀成分，完全根據照片細節的描繪傾

向較少，這大概是歐洲的藝術傳統，使他們在創作態度上作一定的保留。在巴黎看到的歐洲新寫實畫有幾種，如來自西班牙的寫實畫家加西亞（Antonio López García）、羅佩（Francisco López）等都加入不少西班牙畫派的特色。他們的主題大都取自西班牙日常生活的內涵。再如抽象的寫實主義，如林哈特（Francis Limerat）、格夫根（Wolfgang Gäfgen）、卡哈麥（Gérard Titus-Carmel）等人。他們大半從事素描、銅版畫或淡彩，以精確審慎的態度，極客觀的去刻畫主題。並且由於主題被過度的濃縮描寫，以致於使人的感覺超出了對原有主題的認知，而達到對形之外的藝術想像。這些畫家中，格夫根有丟勒（Albrecht Dürer）版刻的細緻手法；卡哈麥則讓我們想到達文西那些留下的筆記

陳英德　森列
1992-1993
油彩、畫布
130×195cm

陳英德於畫室留影。

中對自然事物的觀察紀錄，以及他對科學研究的幻想，只是他們在創作動機上有所不同。還有批判性寫實，如阿佑（Gilles Aillaud）、阿赫耀（Eduardo ArroyoRodríguez）、賀爾邁哲（Gérard Fromanger）等對社會現狀的主觀批評。

反應都市現狀的寫實，以莫諾希（Jacques Monory）表現得最廣泛而又深入；實物再現的寫實，如阿藍瓊斯（A. Johns）的雕刻上，卡拉培克（Konrad Klapheck）的繪畫，大半概念化對象的特徵；反應現代生活物質的寫實，如斯坦普利（P. Stämpfli）、賀夫昆士特（Alfred Hofkunst）把實物放大數倍，使人感知生活中平凡事物之存在。這個分法只是為著說明方便，但可以看到巴黎新寫實畫從開始即反映出複雜的形式和內容，而且每個畫家越走越往不同的領域。新一輩的寫實畫家們也在繼續的開拓寫實畫的境界，有新的主觀主義寫實、或新的浪漫主義寫實出現，成就如何一時難以說出。

　　我覺得一個寫實畫家最重要的是畫者本人有一種以形象來表達意念的需要，如果他又能提出新鮮形式和內容的藝術，那麼在那一種潮流下，也自會有個人的藝術地位，這種情形在歷代繪畫史上有過不少的例證。

問：你是否仍留在巴黎繼續作畫呢？
答：是的，目前我仍選擇此地工作，我覺得巴黎的藝術活動可以給我許多學習和觀摩的機會。新的藝術活動激勵我去反省思考，使我保持清醒的態度和朝氣；歷史名作的反覆被介紹展覽，可以幫助我堅持對繪畫的信念。來巴黎以前我從沒有真正地想當一個畫家，這幾年的工作使我對藝術覺得有一種積極的意義，這是過去我經驗不到的，我希望不計較名利，只要能每天面對畫布工作就很滿足，當然我也希望有一天能回去面對和自己同樣面目的民族，和自己成長的泥土工作，那我會覺得更幸福更有意義。

陳英德於畫室留影。（攝影：李銘盛，藝術家出版社提供）

姚慶章在紐約蘇荷區留影，1977 年。（攝影：何政廣）

姚慶章小檔案

姚慶章（1941-2000），出生於雲林西螺，在師大藝術系就讀期間，即與同學組創「年代畫會」，二十八歲時舉行首次個展。1970 年赴紐約闖蕩，投入超寫實繪畫，獲得極大肯定。1980 年代中期以後開創「第一自然」理論，以繪畫演繹多重深度思考，呈現出內在母體文化基因深處的覺醒。1990 年代，他常往來於紐約、台北之間，更孕育出精彩、圓融的「生命」系列，只惜英年早逝，僅得六十春秋。

姚慶章
Yao Cing Jhang

1941-2000

藝術之可貴在於不斷的創新，一個阻力的發生，應該正是醞釀另一新境界的動力。——姚慶章

藝術家是當時代的代言人，這也正是藝術之可以永恆存在而不可被取代的唯一理由。——姚慶章

問：超寫實繪畫是 1970 年代繪畫的主流之一，你是屬於此派的畫家，你認為超寫實繪畫的主要特色是什麼？

答：超寫實畫派確實是當今國際繪畫思潮中最為熱門的主流之一，它能夠形成這一股強大的氣勢，是有其特殊原因的。自從普普畫派在 60 年代取代抽象表現主義後，大多數的美國主要畫家都在追求以現實社會環境中觸手卻可掌握的事物為其表現的題材，除了個別發揮當時代的現實精神面貌外，在繪畫素材的運用上也都與日常生活中的必需品發生甚為密切的關係。流風所及，群眾生活的美感依據多少由普普所左右，在生活環境中的商業廣告、室內外的布置與服裝的設計也無不具有它的一致性。超寫實正好承繼了普普的主要觀念及其精神。是的，我是一個屬於超寫實的畫家，在我的創作過程中，攝影機是主要的作畫依據。透過攝影機，外在的事物現象一納入我的主題範圍內時，它已是創作過程的開始。

問：記得你在台北師大藝術系畢業後，是畫抽象的超現實，來到紐約後如

何轉向超寫實風格？

答：我在 1970 年底來到紐約。由於在國內時已經具有自己所屬的面目，所以來此兩、三年內所受此地繪畫思潮的衝擊是相當猛烈的。畢竟在當時我的抽象超現實性的畫已成過去，在此地繪畫領域的氣候與土壤裡是不太可能生根的。當時內心的衝突感是巨大的，在經過不斷的掙扎與摸索後，尋找到超寫實的觀念及其繪畫的形式，似乎可以適應我的需求。起初我以「手」為主題作了一系列的作品。但是，還是那麼帶有甚為濃厚的超現實趨向，繼而嘗試以日常生活中的室內人體為題材，總覺都不足以澈底滿足我創作的慾望，並且更不能以此來表現當時在紐約這個國際大都市居住的我，有感於龐大能量感和速度感的重大壓力，還有想要反彈表現的渴望，所以經過一年左右，終於決定開始以高大現代的玻璃建築物所造成的反射和反影作為繪畫主題攝取的對象，一直發展到現在，還在掌握住這一主題。我最近一系列的畫，著重在表現並呈現出玻璃、不銹鋼所架構的建築物的光、色，以及對面建築物或各種事物影像所構成縱橫交錯的能量感及虛實的對照。

問：你在創作時，是否執著或強調某種信念？

答：自從開始創作以來，我深深的體認到我個人對藝術所抱持著的使命感，這點正是我一直堅守的。如果就繪畫行為的表現上來說，建立特有的自我繪畫語言，並強調時代的精神面貌，這點也是我一向執著的；至於在材料或方法方面，我強調以筆作畫而不為機器所取代，亦即強調手畫的單純繪畫性。有些人說我的作品有種幻象與真實交織的對照感，也許這就是我的繪畫特性。

右頁圖：
姚慶章 手 1972
油彩、畫布
183×153cm

問：在繪畫風格的演變中，通常很容易遭遇到創作上的阻力，你是否也曾遇到這種阻力？

答：對我來說，創作的阻力是會在一定的時間裡發生的，尤其是環境的變遷，或者是思想的轉變，這些都不可避免的會湧現在我創作的過程中，但也因為如此，我想才能使我在這種衝突、矛盾中，對特定時間裡的作品做個總結性的批判與檢討，才能以再出發的姿態躍進到新的創作領域，因而可以免於固定僵化的危機。所以我以為適當時間的變是不可免的，只有遭遇到阻力才能促成變的動力。藝術之可貴在於不斷的創新，一個阻力的發生，應該正是醞釀另一新境界的動力。在遭遇到阻力時，一定也是新、舊觀念相搏鬥的時候，我從開始創作以來曾經變革過幾次，最大

姚慶章
第一威斯康辛銀行
1976　油彩、畫布
127×177.8cm

姚慶章
威斯康辛大廈
1979
油彩、畫布
162×130cm

的一次應當是我剛來紐約時所發生的，那次是最劇烈的，
也是曾經付出很大毅力而拼發出內燃力，才予以突破的一
次，為期大約三年。

問：現代畫家與畫廊的關係非常密切，畫家必須與畫廊簽
有合約才能找到出路，安排發表作品的機會。但有些畫廊
會干預畫家的創作，對這個問題你怎樣應付？

答：對於這個問題，我一向把它當做次要的問題來處理，
畫廊對於我之有無，應該不是做為一個有企圖把繪畫當成
整個生命核心的畫家的憑據。當然，在現今這個龐大繁雜
結構的社會裡，對社會文化活動具有使命感的畫家，應該
尋找一個最適於傳達他作品的處所，在目前，畫廊就成為

姚慶章
格林威治銀行之二
1980　水彩
33×50.8cm

右頁上圖：
姚慶章　商店
1981　水彩
30.5×46.4cm

右頁下圖：
姚慶章
Cerutti 商店櫥窗
1982　油彩、畫布
106.7×142.2cm

代理畫家與群眾、美術館、批評家、收藏家交通最便利的地方（有些畫家把畫廊視為謀名、謀生的工具，那當然另當別論）。我的創作還是依照自己的指針進行，關於定期安排展出，必須取得雙方的同意，如果畫廊方面會妨礙或干預畫家的創作，我想如果發生在我身上，我會毫不考慮的予以排斥拒絕。這幾年來我更深一層的體認到，對於我來說，只有無時無刻掌握到在自己畫室裡正在進行的事物，才不致於被外界的雜務所左右。所以說，這些年來的經驗總結是畫廊只是附加的，它是可變換的，甚至可有可無的，應視當時的狀況作取捨，而非畫家是附加、寄生於畫廊的；如果有些畫家人云亦云的，有唯畫廊老板是聽的想法。這已涉及到畫家風骨的問題了。

問：有人批評超寫實畫家簡直變成照相機的奴隸，太機械

姚慶章留影於紐約蘇荷區畫室。

化了。你對這種批評有什麼意見？

答：我認為超寫實的畫家攝取他要的主題時，只是創作過程中的開始，他還得有所取捨，決定後才訴諸於行動作畫；當選取了照片後，作畫中也不單單只是描畫的功夫而已。至少對我來說，在畫布上行動時，會不斷的湧現對色、對形的新意念。你提出這個問題，一定是把超寫實視為太作業化了，其實在作畫的過程中，超寫實也跟別的畫風一樣，是有所思有所感的，只是普遍上來說，它完成作品的時間稍長而已。依我看，超寫實緣起於普普藝術，也經過歐普藝術在視覺美學上的洗禮，它處在縱橫交錯的關係中。超寫實的運用攝影機產生在 60 年代末期，進一步地滿足了普普之後對真實事物現象的表達，我想這與此地物質材料不斷的高度工業化、繪畫材料工具同時也進入新的領域，有著不可分離的關係。普普、歐普、超寫實彼此具有縱橫聯串的密切關連。

姚慶章
工作中的人　1983
油彩、畫布
106.7×142.2cm

問：科技媒介對你作畫是否非常重要？

答：我個人一向以為材料、科技媒介對於我來說只是方法
與手段，這個問題對於我畢竟不是我繪畫創作的核心。假
設必須要打破方形的框框，才足以滿足我的創作需要的話，
那麼我想我是會揚棄固定的形式，進入方形畫布以外的領
域去追尋的。我想，對一個具有創造性的藝術家來說，這
點應該是最起碼的認識，甚至也不必提到「勇氣」吧！

問：西方的印象派、野獸派、達達、表現派等都沒有好好
的在國內落土，今天國內有些青年畫家接受新寫實的畫風
及思潮作畫，他們能否創作出真實的作品？

答：我想那是時間上的問題，在我開始創作的時候，我已

經體認到印象派、後期印象派、野獸派、立體派等，一來太西方化了，二來在時間的意義上太陳舊了。它們都是 19世紀末、20世紀初西方文化世界裡的產物，而二次世界大戰前後的超現實、抽象畫的興起，多少吸收了中國繪畫的某些特質而溶入他們的文化裡，因而形成所謂的「國際現代繪畫」與所謂的「國際畫壇」。基於這點認識，做為一個生長在中國的我，正好可以把握到在「國際繪畫」思潮的衝擊下所應該走的路向，來舒展我個人生命歷程中所探尋對生命事物觀察的紀錄。你提到今天國內有些年輕畫家接受超寫實的畫風及思潮來作畫，我想這可能與當時我的情況大同小異。說到這裡，這個問題的範圍牽連相當大，不是一下子可述說得清楚完整的。這必定會涉及到社會學和歷史學等的文化範疇去了。我想目前國內接受超寫實的畫家也正是少數具有創作企圖的畫家，也許他們是因為具有相當敏銳的覺察力，或者是由於受到強烈的國際繪畫思潮衝擊而使然。無論如何，我以為順著時代的主流前進總是屬於先知先覺者，關於他們是否能創作出真實的作品，這點則是雖不中亦不遠矣！

當然「中國繪畫傳統」與「國際繪畫思潮」間的劇烈衝突，是無時無刻會在創作的進行中不斷湧現的。但要注意一點，在特殊的環境中可能會產生動人偉大的藝術作品，甚至於有希望在不久的將來，造成國際繪畫潮流與中國繪畫傳統匯合而納入中國的繪畫傳統中。這些都有待於國內外中國畫家堅定地鼓起意志力，奮力前進才能達成。藝術是人為的，一切決定在人的因素上。

關於您提起為何印象派、野獸派、達達、表現派等都沒有好好的在國內落土，我認為中國龐大悠久的繪畫傳統

1990 年，謝里法
相機快門下的顧重
光（左）和姚慶
章。

對我們來說是相當大的繪畫遺產，相對的也是一個非常大
的包袱。由於長久以來中國畫家對第一自然與人交相感應
題材的表現作品已達到人類所能的最高境界，難怪外國人
常常不自覺地讚嘆「高度漢文明的禮讚」。但從 19 世紀末
以降，科技物質文明急劇的發展變化，舊有的中國畫形式
與內容產生了矛盾，中國畫的形式已不能對第二自然（人
為的自然）給予適切完整的表現，也容納不下新物質文明
的精神內涵，這是我們這一代畫家所遭遇到的最大挑戰，
也是中國傳統繪畫所面臨史無前例的難題。基於上述的因
素，西方這些過時的流派是不可能在國內落土的，也沒有
落土的必要。對我們來說，如果西方人說從印象派到立體
派是他們繪畫的「美好時代」與「偉大時代」，那麼就讓
它偉大地成為他們的過去吧！現在倒是「國際現代繪畫」
在國內落土、匯合的可能性較大，而且也正是我們這一代
中國畫家可能扮演重要角色的開始。

問：離開台灣多年，你對國內畫壇有什麼看法？是否考慮

1994 年，姚慶章（右）與劉國松合影於當代畫廊。

過以超寫實畫風表現國內的事物？

答：一轉眼，我離開台灣已六年多了，因常與家人、畫友、朋友們以書信述說往返，大概印象是不致於太模糊的，尤其對國內的畫壇狀況都還有清晰的印象。假若以我目前的畫風要表現國內的事物，我想當然不會離太遠。因為目前國際間的差距是這麼接近，尤其是我藉以表現的主題是玻璃建築物反光、反影的能量感，所以我想一定是非常接近的。如果有人說他是一個「超寫實」的畫家，而其作品在普遍客觀的情況下，人家並不認為他是，那麼便是該畫家個人太具主觀意識了。在國內的報上看到有人畫過女人的兩條腿，而畫題稱之為「禮品」，說那是屬超寫實。如果有這種事，那麼要不是該作者弄錯了「超寫實」的真義，就是他自認推展了「超寫實」一步，而對社會有所批判，或者他純感於女人的兩條大腿對他來說是件禮品的性質，或者有其個人的特殊原因。

問：超寫實運用很多種創作技法，你是採取那一種方法？

右頁圖：
姚慶章
休士頓之五　1983
水彩、畫紙
56.8×36.7cm

姚慶章
櫥窗裡的雕塑
1983　絹印版畫
30.5×47

答：超寫實的技法有很多類，依畫家的性向及創作行為有所不同。我現在的畫法是以筆作畫，而不用噴槍等，與我以前常用的技法倒是一致的，不過畫法更精確化，更具物質感化，也更具真實感。而且所攝取的題材是此時此刻正在進行的事物，有它社會現象的真實面。就我個人來說，運用色彩比以前要純化，在構圖的安排上有一定發展的必然性。

問：借助攝影技巧作畫，與肉眼寫生方式的紀錄是否迥然不同？

答：是的，當你用肉眼觀察事物時，你只能覺察到主要部分的形像，但透過攝影機處理的照片，則能非常細微的把各部分相當清晰的映現在你的眼前。當然也可運用各種攝影的技巧予以取捨或強調主觀願望所要的部分。總之照片給你的感受與寫生方式的紀錄是相當不同的，較之以前繪

畫的美感經驗也有很大的差別，因為它有多層面的意義。肯定的說，超寫實已是 70 年代國際繪畫的主流之一，並且還在進行演變著，它帶給繪畫一個新的領域，賦予繪畫新的視覺美學經驗，並更開拓、提供繪畫與科技並行的合理性，光只是應用攝影機來做為其主要的依據與工具，而能成為繪畫的可塑性這點，它已是一項巨大的繪畫革新了。

姚慶章留影於 1996 年藝術家雜誌社。

問：超寫實繪畫目前的發展已達到高峰，它是否已走到盡頭？

答：超寫實繪畫目前的發展已由共通的一致性走入畫家個別性向的差異上了，而且越來越明顯，甚至你看到畫即知何人所作，而且題材也較前具多樣性的變化，你說它是否已走到盡頭，這個問題正如普普走到盡頭而產生超寫實一樣，它是漸進演變下去的。所以蘇荷區畫廊的每一次新展覽都多少推展了一步，只是一時不易察覺而已。大群的藝術家在自己的畫室中也一點一滴的進行變化。其它如新抒情抽象、觀念藝術也同時進行發展著，新的繪畫就在無形中展現。紐約已成為國際繪畫的中心，目前此地繪畫工作者已在利用紐約這一大都市的各項龐大資源在不斷的創作中，這是我目前觀察到的現象。我以為如果新的繪畫必須從別的基礎再行起步的話，那麼一定是社會制度、政治、經濟結構有所變化所致。因為藝術家是當時代的代言人，這也正是藝術之可以永恆存在而不可被取代的唯一理由。

1970 年代，廖繼春在居家畫室內作畫時留影。

廖繼春小檔案

廖繼春（1902-1976）出生於台中豐原。1924 年赴日就讀東京美術學校圖畫師範科，返台後接連多次入選帝展及台展，奠定他在藝壇的地位。廖繼春致力於藝術教育和推廣，1927 年創設赤島社、1934 年與陳澄波、楊三郎、李梅樹等畫友成立「台陽美術協會」，隨後更曾經任教於台南一中、台中師範學校、台灣省立師範學院等，培育英才無數。廖繼春的教學風格開明而包容，1960 年代重要的現代畫團體——五月畫會便是在廖繼春的鼓勵下成立。他的畫作色彩鮮艷，風格明朗，因而被譽為「色彩魔術師」。

絢麗和諧：新美術導師
廖繼春的藝術、時代、風格與影響

Liao Chi Chun

1902-1976

　　台灣社會在 20 世紀初期的啟蒙年代，「台灣文化協會」發軔，新文化運動撼動全省，受過新教育的青年相繼出國，近往日本，遠赴法國研習美術，不久就掀起新美術運動，於是近代西洋美術各派，尤其是後期印象派，直接或間接地傳到台灣。「因此台灣有中國大陸傳來的美術，以及後期印象派為中心的西洋美術和中國北畫的大支派日本畫等三種美術樣式，在島上會合，而經過一番的衝擊與融合之後，終於開著燦爛的藝術之花。」此為前輩藝評家王白淵在他纂修的《台灣省通志》卷六〈學藝誌·藝術篇〉第二章第三節關於日據時期美術界所寫的一段文字，語雖簡略，頗能道出日據時期美術界的概況。

　　台灣的新美術運動，雖然不是完全倡始自海外回國的留學生，然自他們學成回國以後，結合本地並起的新人，加上地方士紳的支持，逐漸擴大藝術風氣，始加速發展，獲得相當成就而引起內外的注目與重視。在台灣，新美術運動的發生，遠因於西潮的衝擊；近因於環境直接的劇變或和緩的融合。當時留學生出國研習美術多以日本為主，人數最多時期曾達三十餘人，畫家皆以入選日本高水準的「帝展」為目標，入選即意味著取得明確的社會地位與受到尊敬的藝術家頭銜。1927 年，經由在台日籍畫家石川欽一郎等人建議舉辦台灣美術展覽會（簡稱「台展」），共舉辦了十屆，到1938 年改制為「府展」（總督府主辦）。日本官方主辦的「台展」，評審委員雖然後來接納少數台籍畫家，然而主導的都是日本畫家，從第九屆「台展」開始，台籍評審委員均被剔除，而這一年正是台陽美展舉行首屆展覽。

廖繼春　樹蔭
1957　油彩、畫布
60×72cm

　　新美術運動，指的是日本據台時期，台灣美術發展的
一個嶄新階段。在異族統治下的畫家們，雖能在海外之平
等原則下獲得發表作品的機會和榮譽，而一旦回鄉卻受到
政治的差別及民族的歧視。於是在 1924 年他們展開組織美
術團體的活動，相繼成立了七星畫壇、台灣水彩畫協會、
赤島社、春萌畫院、旃檀社，至 1934 年才大團結組織成台
陽美術協會，促使新美術運動達到全盛時期。台灣的光復
是早期藝術家趨向成熟的契機，藝術家們得以在繪畫風格
中融入本土化與個人感性，以尋求更高的品質，而在創作
上有著明顯劇烈的蛻變；同時在戰後的廢墟上，負起台灣
美術的重建工作，並把藝術聖火傳給年輕的一代。

　　在台灣早期的新美術運動年代，廖繼春先生是一位先

廖繼春
台南公園　1935
油彩、畫布
88×114cm

驅者，而在美術教育方面，他是一位極富親和力的新美術
導師。廖繼春生於 1902 年 1 月 4 日，豐原圳寮人，此一
區域又稱葫蘆墩。1910 年就讀豐原公學校，對繪畫的興趣
在幼年即已萌芽。1916 年畢業於豐原公學校後再讀兩年高
等科。1918 年考入公費的臺北師範學校，開始接觸油畫，
1922 年畢業於臺北師範學校後，分發到豐原公學校任教。
同年與畢業於彰化高等女子學校的林瓊仙女士訂婚，但女
方的附帶要求是必須等到廖繼春留日深造後才可結婚，這
項條件成為他一生的轉機。1924 年 3 月 22 日廖繼春乘船赴
日，抵達日本的第二天就參加東京美術學校的入學考試，
與陳澄波、張秋海同時考取東京美術學校圖畫師範科。很
巧合的是廖繼春與陳澄波兩位在早年求學習畫的年代，都
是臺北師範學校畢業，再於小學執教後，於 1924 年東渡日
本考上東京美術學校圖畫師範科同班就讀，接受田邊至教
授指導繪畫。後來廖繼春和陳澄波由於努力專注，成為同

班中作品最先入選「帝展」者。當時留日學習西畫的台灣畫家，包括有比他們稍早進入東京美術學校的劉錦堂、黃土水，較晚的李梅樹、李石樵，在東京文化學院習畫的顏水龍、劉啟祥，以及在東京美術大學的楊三郎。他們畢業回台後，與陳植棋、陳慧坤、陳清汾、范洪甲、陳承藩、何德來、張舜卿、郭柏川、倪蔣懷等畫友們，先後組織了「七星畫壇」、「台灣水彩畫協會」、「赤島社」等，成為台灣早期重要的美術團體。1932年廖繼春於第二次入選「帝展」時接受台灣《新民報》記者訪問時指出：「向來繪畫等藝術品，概是被一部分人收藏，所以一般的人無從可得鑑賞的機會。然而現在歐洲各國都有設置美術館，公開供給一般民眾鑑賞，這樣的辦法能得使民眾理解藝術的價值，可說是社會與藝術接觸了，藝術和民眾發生關係，藝術始得民眾化，於是才能求得文化的向上。我們台灣人斯界的同好者已有組織赤島社，研究鄉土的藝術，每年開展覽會

1927年廖繼春（前排右2）就讀東京美術學校時與臺灣留學生合影。前排左起為：顏水龍、廖繼春、潘鶼鶼與陳植棋夫婦，後排（左1）為張秋海、（左3）為陳澄波，（右上框）為王白淵。

於各處，養成一般民眾的鑑賞力，也不外是根據這樣見解而設立的。」

1933 年「赤島社」解散，第二年「台陽美術協會」創立，赤島社的成員大部分都是當時台陽美術協會的發起人和主幹。台陽美展在日據時期從 1935 年起至 1944 年止，共舉行十屆展覽會。台灣光復後，台陽美展一直持續舉辦，廖繼春每屆展覽都提出油畫參展。廖繼春對推動美術活動的熱忱，可以從他當時發表在報紙和雜誌的文章略窺一二，例如廖繼春以日文發表的〈台陽展雜感〉，於 1940 年 6 月刊載於《台灣美術》，譯文如下：

我時常被問到台陽美術協會的組織內容為何？現於此作一簡述。如今對美術的理解者日漸增多，對我們美術家來說，是深感欣慰的事。昭和十年（1935 年）台陽美術協會成立時舉辦第一屆展覽，一時被誤解是要對抗台展，應予嚴重反駁。台展是秋季島上美的祭典；相對的在春季島上也要有一個美的活動！出自這種構想，於是組織了台陽展。

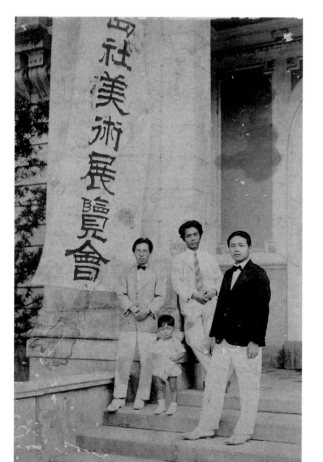

廖繼春（左）於赤島社展覽會場門口留影。中間為郭柏川。

　　台陽展的前身是赤島社展，再其前身是春光展，兩項展覽都是比台展還早創辦的。況且，台陽展的傾向和思想都與台展同樣並無二致，從這點可見彼此絕對不是對立的。思想穩健的同道都歡迎來參加，並無民族的偏見色彩，會是為促進藝術精進，文化向上，會員互相親睦琢磨為主旨。

　　協會繼現在的西洋畫部，明年已決定增設東洋畫部（膠彩畫），欣喜能迎得台展六位推薦的優秀畫家為會員，這對台陽美術協會及台灣美術界來說，都是可喜可賀的大事。協會也決定後年增設雕刻部，每年春季舉辦一次展覽會之外，計畫開設研究機構，以及中日親善美術巡迴展等活動，全力為提高台灣文化建設而邁進。

　　今後，美術界無論團體的行動及個人的精神方面，免不了會遭受許多干擾，台陽美術協會的每一會員處於此際，應當發揮敢為的藝術精神，超越一切的醜惡現實世界，以務實的精神做法去打拼。今後期望諸位前輩多多賜予愛護指教。

　　廖繼春在 1927 年從日本畢業回台後，即以〈裸女〉、〈靜物〉參加當時舉辦的第一屆台展，〈靜物〉獲得特選。1928 年，他以〈有香蕉樹的院子〉入選當時最具權威的日本「帝展」，之後包括〈有椰子樹的風景〉、〈兩個小孩〉相繼入選「帝展」，而每一屆的台展他都入選，1930 年獲第四屆台展賞，翌年榮獲台展的「台日賞」，第六屆台展即被台灣教育會的台展會長平塚廣義聘為評審委員。

　　廖繼春早期的作品，均為 50 到 150 號的油彩人物、靜物、風景畫，屬於印象派與野獸派之間的風格，如〈裸女〉、〈有香蕉樹的院子〉、〈有椰子樹的風景〉、〈靈峰新高〉、〈玉山遠眺〉等。1947 年到臺灣省立師範學院（1955 年改

廖繼春
有香蕉樹的院子
1928　油彩、畫布
129.2×95.8cm
台北市立美術館典
藏

制為國立臺灣師範大學）執教之後，他持續潛心創作，不
斷探索新的表現，如〈淡江風光〉、〈百合花〉是他參加
1948 年第三屆省展的作品，黃色桌面上放有一瓶百合花，
均以深淺明暗不同的綠色烘托出形態各異的白色百合，充
滿優雅而安逸的氣質。1962 年，廖繼春赴美國、歐洲訪問
遊歷回來之後，畫出了〈威尼斯風景〉、〈西班牙古城〉、
〈野柳〉、〈庭院〉、〈漁港〉，以及他晚期的作品〈山〉、〈花

左圖：
有椰子樹的風景
1931　油彩、畫布
第十二屆帝展入選
台北市立美術館典
藏

右圖：
廖繼春　百合花
1948　油彩、畫布
72×60cm

園〉、〈樹蔭〉、〈淡江風景〉、〈東港晨色〉等油畫作品，風格最為突出。受抽象表現主義新潮的洗禮及對造型與色彩駕馭的自信，使他突破以往慣用的焦點，集中對稱、穩定構圖，而讓可塑性更大的色塊富有鋪展於空間的彈性，粗細線條的勾勒交織組成浪漫而寫意的抽象性構成。他晚年很少畫人物，多半以靜物、風景為題材，採取強烈的對比，使畫面產生豐富的色彩感覺，同時在線條的構成之中，注意到造型的趣味。

　　要瞭解廖繼春繪畫之美的所在，不能以「明度為色之本位」的素描觀點出發，早在他二十五歲參加第一屆台展的〈靜物〉油畫中，即可看出他對素描所下的功夫與嚴謹深厚的寫實能力，加上廖繼春留學日本的 1920 年代，正是日本畫壇深受野獸派影響的時期，有了學院派的素描基礎，就比較容易從空間的把握、造型、色彩和構成中進入變形與抽象創作。廖繼春說他嘗試許多方法，想把對自然界的感觸表現出來，他運用彩度和溫度的功能，有效地表現出

色彩的機能和對象的空間感與質量感，擺脫了素描的桎梏，怡然自如地優游於色彩的天地，將野獸派的野性轉化為溫和，進入感性的色彩世界。

　　廖繼春說：「習畫之初，我是朝初期印象派那條路走的，那時從事藝術創作，靈感的表現是客觀的，以後經過了後期印象派、野獸派，而後到了現在的抽象派。在受野獸派的影響時，對於作畫的對象是直覺的，已不太考慮到形象的問題。現在的抽象畫，就完全不考慮形象了，所畫的完全是對這件物品、景色或人物的感覺，是主觀的。」廖繼春並指出，在不離傳統太遠的情形下，發揮創作精神，尋找一條新的路線，是他努力的方向。而在他的作品中，所表現出來的就是新的意境，新的意義和新的生命。廖繼春提出，他不是描寫某一時間內的直覺印象，而是將他希望表現的意念與色感呈現出來，把造型和色彩匯聚成為純粹美的作品。〈東港晨色〉是1976年廖繼春過世前仍放在畫室畫架上的油畫，是他的最後遺作，描繪他印象中的東港。他去世前一年和楊三郎、顏水龍到東港寫生，回來後多次以彩筆歌頌東港漁村，充滿愉悅的色感煥發絢麗祥和，流露出令他對漁村無限的著迷和依戀之情，象徵這位畫家的宅心寬厚和對人間充滿溫馨而滿足的最後一瞥。

　　廖繼春於1976年2月13日去世。他一生遺留下的繪畫作品數量有多少？當時並未有正確的統計數字。廖繼春過世不久後，他的次子廖述文到《藝術家》雜誌拜訪我，請我主編及出版一本《廖繼春畫集》，當時我欣然答應。因為廖繼春生前從未出版過個人畫集，我在1960年代在《中央日報》、《聯合報》和《台灣新生報》寫藝評時，曾多次到廖繼春畫室訪問，他總是拿出一幅幅油畫仔細解說。1968年，他特別寫序文鼓勵我最早出版的一本著作《二十世紀的美術家》，同時破例讓我多次

左頁上圖：
廖繼春　觀音山
1956　油彩、木板
36.5×45.5cm

左頁下圖：
廖繼春　河邊暮色
1957　油彩、畫布
36.5×45.5cm

進入平時未對外開放的師大美術系圖書室，我也因此能自由參閱許多外國出版的世界名畫家畫冊，在當時不易見到外文版畫集的年代，真是讓我獲益良多。後來看多了廖繼春的油畫，我建議他出版畫集以廣為流傳，可惜當時賣畫不易，他的畫有不少是送給朋友的，收集困難。直到廖述文來找我時，說他父親一直惦記著出版畫集的事，1973 年 7 月廖繼春從師大退休，領到一筆退休金，廖繼春決定用在出版自己的畫集上，遺憾的是尚未等到畫集出版，他已過世。廖述文為了完成父親遺願，清理出廖繼春的作品清單和所有收藏者名單，和我一一前往拜訪，展開編輯工作，並請當時任職於彰化銀行的畫家鄭世璠整理年譜。接著到各藏家處拍攝廖繼春的作品，總計有一百二十一幅油畫，另外尚有素描、版畫、蠟筆畫和浮雕。

1976 年 5 月 8 日，教育部表揚廖繼春一生對台灣美術教育之貢獻，在國立歷史博物館舉行「廖繼春回顧展」，展品除廖繼春家族的收藏，也網羅公家機構與私人的收藏，共計展出一百幅，包括他早年在東京美術學校求學時代的〈火災〉，入選第一屆台展的〈有香蕉樹的院子〉、〈台南公園〉，到最後的絕筆〈東港晨色〉。由我主編的《廖繼春畫集》，

廖繼春　火災
1926　油彩、木板
14×23cm

廖繼春　漁港
1966　油彩、畫布
72.5×91cm

即配合此次回顧展同步出版。

　　1992 年 7 月，藝術家出版社推出的重要出版計畫《台灣美術全集‧第四卷‧廖繼春》正式發行，由林惺嶽撰寫論述文章，蒐集了廖繼春油畫作品一百二十五幅、水彩、粉彩、水墨畫、鉛筆畫等二十八幅，另外有參考圖版五十幅，是廖繼春早期參展帝展、台展、府展、省展和台陽美展的油彩和粉彩作品，因原作佚失流散，無法拍成彩色圖版，因此從各種圖錄中取得資料。另外，全集中也附有畫家的生活照片，是當時蒐集廖繼春一生作品最詳細的全集。

　　1996 年，臺北市立美術館舉行「廖繼春逝世二十週年紀念展」，展出七十五幅油畫、二十八幅素描粉彩等，也出版展覽目錄。同時，廖述文捐贈五十七件廖繼春作品給台北市立美術館永久典藏，包括 1928 年的〈有香蕉樹的院子〉、1931 年的〈有椰子樹的風景〉、1970 至 1975 年創作的〈龜山島〉等貴重油畫，北美館更成立廖繼春繪畫獎學金，每年頒給優秀的

廖繼春　龜山島
1970　油彩、木板
72.5×91cm

青年畫家。國立台灣美術館在林惺嶽和我擔任典藏委員時，也兩次購藏了廖繼春的代表作，該館還收藏有廖繼春參加全省美展的油畫〈碧潭〉、〈阿里山雲海〉、〈日月潭〉等。

根據《藝術家》雜誌資料室統計，廖繼春一生的作品中，有圖版記錄者共為二百三十六幅。其中不包括他生前贈送友人或學生而尚未面世者。這個數量在台灣前輩畫家中來說算是相當可觀，其中一部分現為家族珍藏之外，一部分為公立美術館典藏，大部分則流入民間藏家手中。

廖繼春繪畫創作的巔峰期，是他 1962 年應美國國務院邀請赴美訪問考察，並赴歐洲旅遊 7 個月時，目睹歐美大量的現代繪畫原作，返國後回顧對國際性視野觀察的省思，經過多年探索，終至開花結果，邁進他藝術生涯的巔峰時期。

1963 年 1 月 30 日中午，在台北中國飯店八樓，五月畫會會員們歡迎從歐美歸來的廖繼春教授，在場的還有孫多慈、

廖繼春　威尼斯
1962　油彩、畫布
45.5×53cm

下圖：
1962 年，廖繼春旅
歐時，在希臘神殿
前留影。

虞君質、張隆延教授等人。彭萬墀記錄
下廖繼春在歡迎席上對整個世界美術發
表的完整看法，其中有一段說：「總之，
我以為現代畫問題不是在抽象或具象，最
要緊的是在於藝術品是否真有內容，畫面
的形式僅是畫家精神傳遞的媒介罷了！
目前我們需要的是真正的好畫，卻不是規
定著要某一種形式的畫」。這一年 4 月 8
日，廖繼春在台北美國新聞處主講「歐美
美術考察觀感」，我在現場的記錄發表於
1963 年 4 月 10 日的《中央日報》，廖繼
春指出：「現代畫的問題，並不在抽象或
具象，不論有形或無形，最重要的是要有
內容與表現性，能予人美的感受。」

　　廖繼春先後在台南長榮中學、台南一中、豐原中學、台中師範學校任教。1947 年，台灣省立師範學院初設美術系時，他即於該系執教直至退休，並同時在文化大學美術系、國立台灣藝專兼課，在美術教育和鼓勵畫壇後進方面，他確實花了很多心力，教育了無數喜愛繪畫的青年，日後都成為優秀畫家，包括：陳銀輝、陳景容、沈哲哉、劉國松、郭東榮、謝孝德、吳炫三、許坤成、顧重光、楊興生等。而在他教導的學生之外，廖繼春在現代繪畫創新的表現，在精神上更感召影響了許多年輕一代的畫家，至今已是著名畫家，包括：何肇衢、賴傳鑑、朱為白等，他對推動台灣美術教育和現代藝術的發展貢獻卓越。

　　廖繼春在師範大學藝術系執教時的私人畫室「雲和畫室」，曾是許多熱愛藝術的學生經常造訪之處，郭東榮、吳炫三等都當過畫室的助教，協助管理畫室。1956 年，在廖繼春老師的鼓勵下，劉國松、郭東榮、郭豫倫、李芳枝等學生率先在師大校園推出「四人聯展」，也成為隔年正式成立的五月畫會的前身。在受西方現代藝術思潮影響的 1960 年代，他對由師大藝術系同學發起、推動現代藝術表現的五月畫會採取鼓勵的態度，五月畫會自從 1956 年由郭東榮、劉國松、郭豫倫、李芳枝四人創會以後，第一屆加入陳景容、鄭瓊娟，1963 年廖繼春、張隆延應邀加入五月畫會提出作品參展，以表達精神上的鼓勵與支持，接著謝里法、胡奇中、彭萬墀、莊喆、馮鍾睿、韓湘寧等紛紛加入，形成一股現代繪畫的新勢力，與稍後成立的東方畫會成為 1960 年代現代繪畫運動的重要團體。廖繼春以其高貴、寬厚、真誠和熱情的人格受到學生和朋友景仰，一生數十年的畫蹟，給予年輕人的影響與啟示，在台灣美術史上不容

廖繼春　東港晨色
1976　油彩、畫布
72.5×91cm

忽視，留給後世美好的風範。

　　在台灣美術史上，廖繼春以其和諧的筆觸、明朗的油
彩，表現新穎的感受，而廣泛地受人矚目和讚賞。如果說，
音樂的韻律給人生以活力，那麼，繪畫的色彩該是予人生
以喜悅了。廖繼春以鮮豔色彩表現的油畫，在充滿喜悅與
活力的畫面中，透露出平和、靜謐、雋永的氣氛與情趣，
耐人尋味。

　　也許是個人思想和信仰的殊異，廖繼春曾自述他並不
喜歡用畫筆來表現一些悲慘的主題，例如畢卡索的〈格爾
尼卡〉，或哥雅描繪戰爭的畫面。他說：「我希望我的畫
能夠予人一種和平、安詳的感覺；就像讓人感受到禮拜天
的寧靜和祥和的氣氛一般。」廖繼春是位虔誠的基督教徒，

為人忠厚樸實，待人謙和誠懇，是一位具長者風度的好先輩，他的作品反映出他的思想與生活，以自己的修養和繪畫的韻律，在畫布上沖淡人生的灰色，求得心靈的慰藉與和諧，運用那閃爍絢麗的色彩，抒情地裝飾他的人生。

廖繼春的油畫作品受人喜愛，有一個重要因素是他的繪畫風格求新求變，創造出獨特氣質的意境，往往有引人駐足觀賞的魅力，獲得心靈的淨化與感情的共鳴。例如他的數幅〈花園〉系列作品，是憑窗俯視庭院花木，以不同角度描繪，明麗色彩跳躍在輕快靈活變化的線條之間，帶

廖繼春　靜物
1965　油彩、畫布
72.5×91cm

廖繼春 花園
1970 油彩、畫布
91×116cm

有天真爛漫又拙樸之情，半抽象的隱喻內蘊將自然景象轉
化成繪畫性結構，有的作品則簡化為色彩方塊的構成，洋
溢節奏與韻律感的自然神韻，妙心經營的意境令人神往。

　　他永遠把這自然世界、內心中的世界，用色彩抒情美
化得那麼芬芳、溫暖。看他的畫有如面對著重新組織的大
自然，去蕪存菁，表現出一種藝術上的新秩序，內涵深刻
而豐富。廖繼春畢生致力於美的探求，作品顯露出一種虔
誠而和諧的美。他講求色彩的鮮麗、構成的完善，意象之
塑造不是明顯單一的，而是曲折的、重疊的、繁複的，注
重心靈的情感抒發，具有濃重的彩度及明快的節奏，呈現
出深邃的自然氣息，多彩絢麗而和諧的意境。

李仲生獨照。

李仲生小檔案

李仲生（1912-1984）出生於廣東，曾就讀於廣州美專、上海美專、東京日本大學藝術系西洋畫科等。於日本留學期間，他參加東京前衛美術研究所，接受各種西方前衛的藝術思潮，影響他日後開放的創作態度與教學風格。李仲生隨國民政府來台後，推廣前衛藝術教育、發表論述，並以體制外的自由獨立方式教學，其學生接連成立東方畫會、自由畫會、饕餮畫會、現代眼畫會等，為台灣藝術史上最重要的教育家之一。

中國前衛繪畫的先驅
——李仲生

Li Chung Sheng

1912-1984

李仲生是一位藝術理論家，早在 1950 年代即鼓吹前衛藝術的理論，教導不少熱愛現代繪畫的青年，使他享有「中國前衛繪畫先驅」之譽。

李仲生出生於廣東韶關市一個書香之家。父親李友仁雖為一位法律學者，卻擅長書法，書法習王羲之，山水宗米芾（南宮）。由於耳濡目染，自幼就喜歡塗鴉。小學畢業後，進入天主教勵群中學讀書。這時的美術教師，教以簡單的寫生畫，但李仲生仍於課餘之暇，隨父習國畫的基本書法。繼而他的堂兄李惠生發現他頗具藝術天才，認定如讓他專習繪畫，將來必有成就，因此建議不如送他去廣州，進南中國著名的廣州美專，專習繪畫。堂兄的建議終於得到父親的同意，李氏便進了廣州美專的西洋畫科。這時候他才十七歲。

進廣州美專後，一年級的素描，是由美專校長——巴黎美術學校畢業的司徒槐兼課。司徒槐教的是一種一般早期中國人士往巴黎美術學校所學回來，簡直像畫炭精相一般精細的石膏素描。二年級素描，改由四川籍、也是巴黎美術學校畢業，而且天分頗高的邱代明教授。邱代明的木炭素描，也十分纖細，纖細到像法國古典大師之一的大衛的素描一般；同時，他的素描作風，還有點和大衛的作風相似。不知怎地，二年級的下學期很快地便開始做模特兒素描練習了。

南中國最大商港的廣州，固然十分繁華，美術也還很發達，被譽為東方巴黎，有十里洋場、冒險家的樂園之稱的上海，對少年的李仲生來說，自有很大的吸引力。不久，他得到父親的允許，便離開了廣州美專，轉往

上海習畫去了。當時的上海，沒有一所公立的藝術學校，在租界裡開辦的全都是一些私立的藝術學校。如私立上海美專、私立人文藝術大學、私立上海藝術大學等。而除了私立美專外，其餘的幾所私立學校都先後停辦了。但李仲生也並不想進上海美專的西畫科本科。因此他進了位於法租界菜市路的上海美專繪畫研究所研究。

1932 年初，上海一群熱愛現代藝術的畫家：常玉、王濟遠、梁錫鴻、龐薰　、張弦、關良、倪貽德，和比較後輩的周多、殷平石、丘堤等，成立中國油畫史上最早倡導現代藝術的美術團體──決瀾社。由於李仲生的畫風新穎也獲邀參展。不過，當時決瀾社同人的畫，大致屬於野獸派，和新古典派之間的所謂廣義的現代繪畫傾向，還沒有「前衛繪畫」的作風。（編按：上海決瀾社第一屆畫展，假上海金神父路中華學藝社舉行）。

決瀾社成員合影。後排右起：李仲生、周多、王濟遠、倪貽德、陽太陽、楊秋人、龐薰琹；前排右起：段平佑、張弦、梁錫鴻。

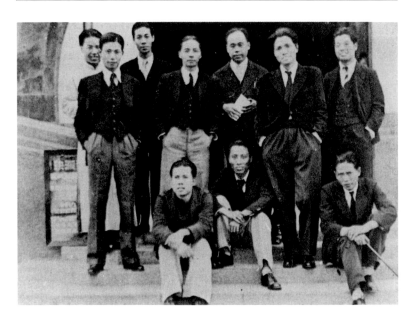

　　1932 年春天，李仲生在上海出品過第一屆決瀾社畫展後，馬上便轉往日本東京去了。剛好當時日本的大學是春季開學的，於是他也和當時其他的留學生一樣，認為出國是為了留學，留學就應該進一所大學，以便對家裡有個交待。他很快地便進了東京日本大學藝術系的西洋畫科。

　　這時他認識後來成為韓國前衛繪畫先驅的金煥基。在日本大學藝術系西畫科，他上名雕刻家山本豐市教授的素描課，學到了雕刻家以找動態為主的裸體素描畫法，也學會了油畫教授兼巴黎秋季沙龍會員、日本帝國美術展覽會審查員——中村研一注重「形體構造原理」的應用和強調「體積感」，並讓模特兒擺著背光的姿勢以作裸體畫的油畫技法。同時，李仲生於上繪畫課程之餘，經常聽該系主任西洋哲學家松原寬的哲學課和戲劇家坪內逍遙的戲劇課，有時也聽名小說家菊池寬的課。不過，李仲生終於發覺凡是學校教育所教的畫都必然是「學院主義」的，至多不過是新學院主義罷了，殊難滿足他創作上的要求。學院乎？現代乎？這時的李仲生正徘徊在不知何去何從的十字路口中。

　　時在 1933 年春某一天的黃昏，正當李仲生為了學院乎？現代乎？而徘徊在十字路口，感覺到非常苦悶的當兒，在一個偶然的機會，他在東京神田區、水道橋車站附近那個叫駿河台的山坡上散步，走過一棟新的三層樓建築的時候，發現一樓大門旁邊掛著一個四方形，用白瓷做的，上面刻著「東京前衛美術研究所」，指導人東鄉青兒、峰岸義一、阿部金剛、藤田嗣治等人名字的招牌。於是李仲生便趕快報名進了東京前衛美術研究所的夜間部研究，這是李仲生踏上前衛藝術的正途和藝術生涯的轉捩點。

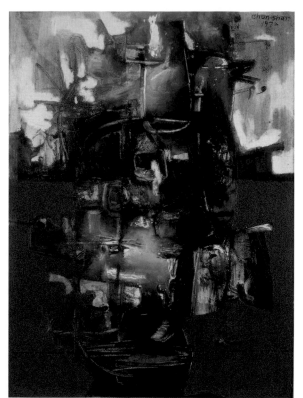

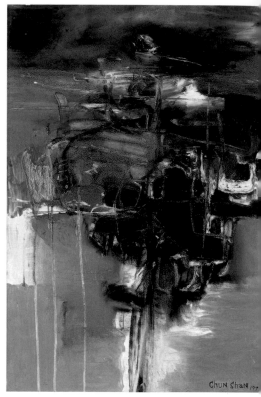

　　當時和李仲生一起在東京前衛美術研究所研究的，有抽象畫家齋藤義重、山本敬輔、和桂菊子，及後來被韓國尊為前衛繪畫先驅的金煥基。此外，曾在 1950 年代首創偶發藝術（Happening）的吉原治良雖不在該研究所研究，但也時常到研究所去，和李仲生、齋藤義重、山本敬輔、金煥基等人交往，並一起出入東京各咖啡座討論抽象藝術，或與佛洛伊德思想等有關前衛藝術的理論和技巧上的問題。

　　東京前衛美術研究所的特點為每星期定時由指導人——日本前衛美術的先驅東鄉青兒、峰岸義一、藤田嗣治等人面對研究生的作品直接指導。其宗旨在做前衛美術的基本思想培養和研究，尤其注重作品的獨創性，極力排斥表面的形式模仿。因此，即使當時東京都美術館盛大舉行的巴

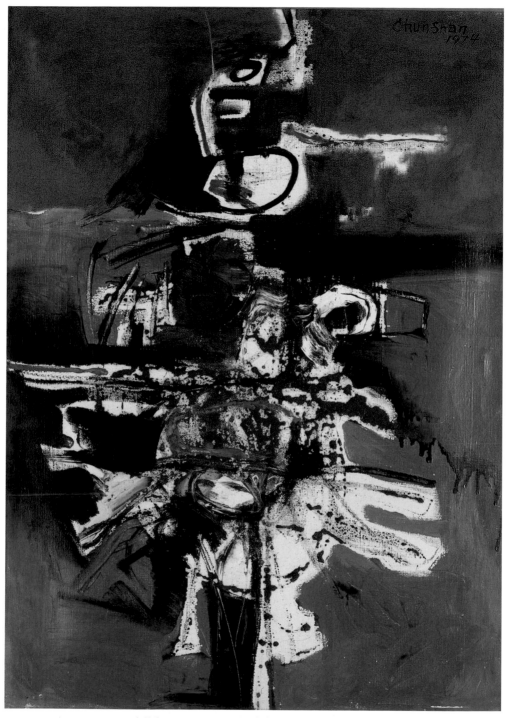

李仲生　No.038　1974　壓克力顏料、油彩畫布　90×64.5cm　台北市立美術館典藏

黎—東京前衛油畫原作展覽會正展出 20 世紀前衛繪畫大師的作品，如艾倫斯特、曼尼、米羅、達利、瑪桑、坦基、馬格利特、畢卡比亞、杜象、修威特斯、蒙德利安、瓦沙雷、康丁斯基、卡拉、基里訶等，李仲生也只是欣賞一番，從不做模仿的想法。

日本「二科會」歷屆所舉行的畫展，都在第九室陳列日本最具代表性的前衛藝術家作品，許多東亞的重要前衛藝術家，如吉原治良、齋藤義重、岡田謙三、小野里行信、金煥基和李仲生，幾乎全都是二科會第九室培養出來的，足見其在日本前衛美術史上的重要性。難怪在今天的日本美術界，「第九室」已成為「前衛繪畫」的代名詞了。話說回來，李仲生於前衛美術研究所研究過一段時期後，便於 1933 年秋季，和吉原治良同時被二科會第九室所羅致，作品曾陳列於第九室者凡四年。當時李仲生即編著有《20 世紀繪畫總論》等數十種著作，深受著名藝評家外山郊三郎的讚賞。外山經常在其東京金

李仲生及其繪畫作品（攝影：楊熾宏；圖片來源：藝術家雜誌資料）

李仲生以水彩、墨,創作在紙上的作品。

星堂出版的一本叫《洋畫研究》的月刊美術雜誌提及李仲生的畫風。

1935 年間,李仲生應東京前衛美術團體黑色洋畫會的邀請,成為該會會員。該會由山本敬輔、齋藤義重、小野里行信、山本直武、高橋迪章、李仲生等人組成。山本、齋藤為抽象作風,小野受瓦沙雷影響,高橋和李仲生兩人,都揉合抽象和佛洛伊德兩種思想,而有較濃厚的超現實主義作風。福澤一郎於 1950 年代,在其東京出版的《前衛繪畫》一書中,曾評論李仲生等人的「黑色洋畫展」和「新造形畫展」為日本前衛運動史上極其重要的兩翼。

李仲生、吉原治良、金煥基,這三位當年曾在東京一起研究,並且參加日本前衛美術運動的好友,竟都於戰後不約而同地在母國培植下一代前衛藝術家,對發展前衛藝

術有所貢獻，這也許不是李、吉、金等人當年所能預料得到的，真可說是事有巧合。

吉原治良於戰爭結束回大阪後，除了創導影響世界美術思潮的偶發藝術畫派外，也自辦了一個現代美術研究所，教出一批像白髮一雄等日本這一代的前衛畫家；金煥基回韓後，提倡前衛美術不遺餘力，所有今天韓國的前衛抽象畫家幾乎都是他的學生，更獲頒「朴正熙大總統大獎」；我國的李仲生來台後，也在極其孤立而困難的情況下，培育下一代的前衛藝術家，在幕後推動著前衛藝術的發展，對我國前衛藝術的發展，也有不少貢獻。

東方畫會在美國展出時，一位美國藝術評論家艾斯塔普在《紐約時報》評論稱：「台灣的先鋒油畫（按即前衛

1956年，左起：李仲生、陳道明、李元佳、夏陽、霍剛、吳昊、蕭勤、蕭明賢合影於員林。

1979 年,李仲生於
台北市明星咖啡店
參加藝術家雜誌社
主辦的「現代繪畫
座談會」,參加者
有蕭勤、李錫奇、
楚戈、林燕、郭豫
倫等十多人。

繪畫),是由與培育世界各地先鋒油畫同樣不可思議的力
量所培育而成。」這些畫家當時都很年輕,他們都是跟隨
「超現實派」油畫家李仲生學習,這也是李仲生的光榮,
他為他年輕的弟子在國際抽象風格中的實驗上,開拓了一
條道路。

　　1945 年,李仲生參加重慶現代繪畫聯展,同時參展者
有關良、丁衍庸、林風眠、趙無極、龐薰琹、郁風(郁達夫
之妹),多數是杭州藝專教授。1946 年,他參加重慶獨立
美展,參展者除現代繪畫聯展原班人馬外,加入了朱德群、

胡善題、許太谷（曾任南京美專校長）、汪日章（曾任戰後杭州藝專校長）、李可染、翁元春等人。1951年來台後，他與朱德群、趙春翔等同時參加台北中山堂現代繪畫聯展。

李仲生晚年蟄居彰化，極少參加藝壇活動。但是教學不倦，許多慕名者前往求教，他在教畫之餘，也有所創作。他的繪畫多採取超現實主義的自動性技法，從事一種抽象的表達。南京木下書屋出版李寶泉著的《中國當代畫家評》，介紹李仲生的藝術有如下一段文字：「超現實主義的創造，在破壞現實的形態以外，更憑著一種『幻想上的組織』，而在自己藝術上成為一種『詩樣抒情的表現』。……李仲生的作品，往往在畫面上含著很豐富的『詩樣抒情的表現』，而在藝術上澈底放棄現實形態的一點，我們可以領略到所謂『幻想上的組織』的超現實主義的藝術，是怎麼一回事了。」

獨來獨往的李仲生，自絕於畫壇之外，卻又與現代畫壇保持著另一層次的關聯。

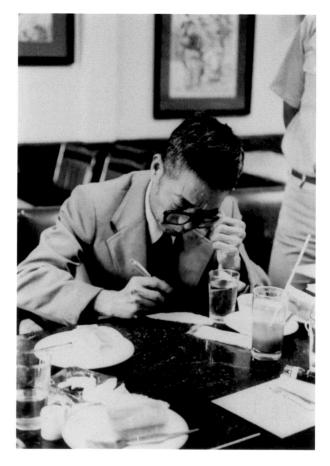

1979年，李仲生在咖啡店寫筆記。（攝影：何政廣）

左頁圖：
李仲生　抽象
1978　油彩畫布
91×60cm
國巨藝術基金會典藏

國家圖書館出版品預行編目資料

藝術疆界：那些年海外藝術家訪問錄
／何政廣 著 .--初版.--
臺北市：藝術家 2020. 05
272面；17×23公分

ISBN 978-986-282-247-0（平裝）
1. 藝術家　2. 訪談

909.9　　　　　　　　　　109004519

藝術疆界
那些年海外藝術家訪問錄

何政廣 著

發 行 人　何政廣
總 編 輯　王庭玫
編　　輯　周亞澄
美　　編　吳心如
出 版 者　藝術家出版社
　　　　　台北市金山南路（藝術家路）二段 165 號 6 樓
　　　　　TEL：(02) 2388-6715 ～ 6
　　　　　FAX：(02) 2396-5707
郵政劃撥　50035145 藝術家出版社帳戶

總 經 銷　時報文化出版企業股份有限公司
　　　　　桃園市龜山區萬壽路二段 351 號
　　　　　TEL：(02) 2306-6842

製版印刷　鴻展彩色製版印刷股份有限公司
初　　版　2020 年 5 月
定　　價　新臺幣 480 元
I S B N　978-986-282-247-0